京都老店 Inoda Coffee
咖啡好喝的秘密

Inoda Coffee 三条店初代店長
猪田彰郎——口述
黃小路——譯

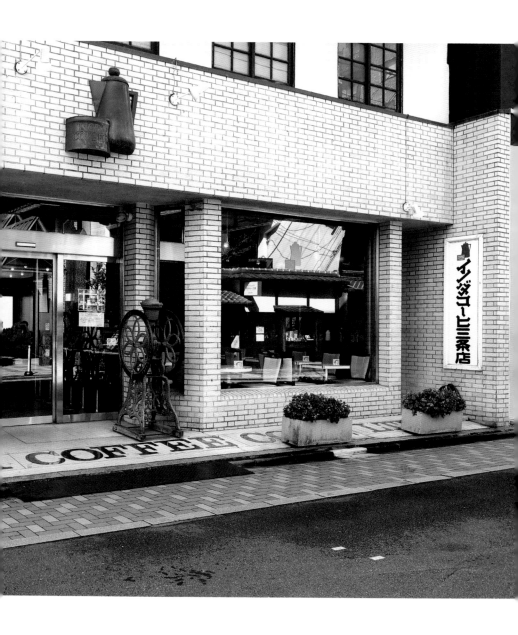

在京都，有間深受當地人喜愛的咖啡店。
它就是昭和22（1947）年開業的Inoda Coffee。

美味的咖啡加上舒適的空間，
讓咖啡愛好者慕名而來，聚集於此。
逐漸造就了京都的咖啡文化。

擁有獨特圓形吧檯的
Inoda Coffee三条店，
則在昭和45（1970）年開幕。

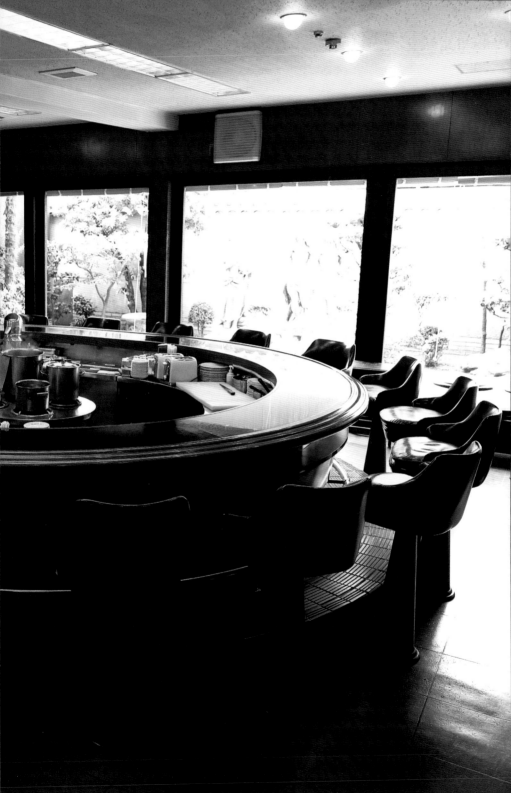

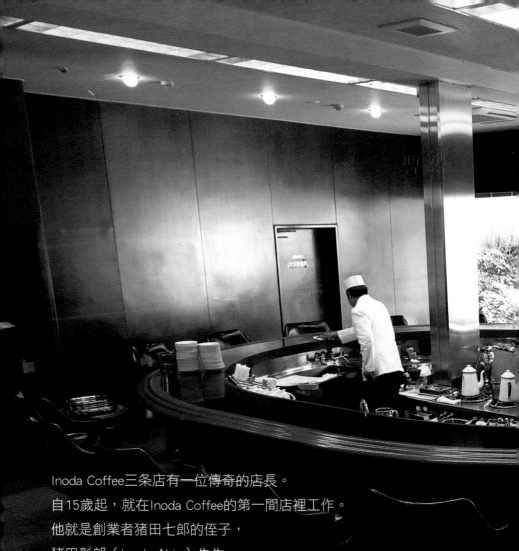

Inoda Coffee三条店有一位傳奇的店長。

自15歲起，就在Inoda Coffee的第一間店裡工作。

他就是創業者猪田七郎的侄子，

猪田彰郎（Inoda Akio）先生。

38歲時，三条店被交付到他的手中，

成為了初代店長。

從烘焙咖啡到接待客人，凡事親力親為。

常客、家族代代都來訪的客人、來自遠方的旅客、

高倉健先生、吉永小百合小姐、筑紫哲也先生、原田治先生…。

圍繞著圓形吧 臺，在這裡每天都有種種美好的相遇。

Inoda Coffee店裡最具代表的調和咖啡「阿拉伯珍珠」。

在三条店，可以看到店員在吧檯後，

用湯杓、濾布沖泡的過程。

是屬於這裡才有的特別氛圍。

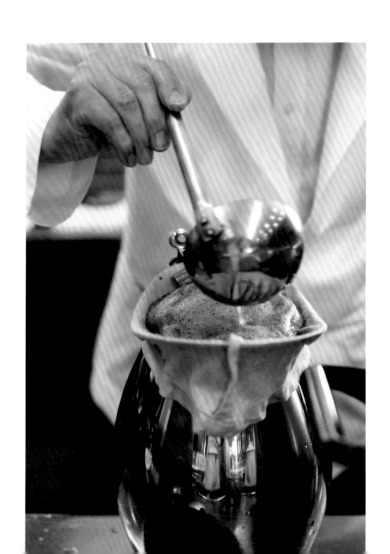

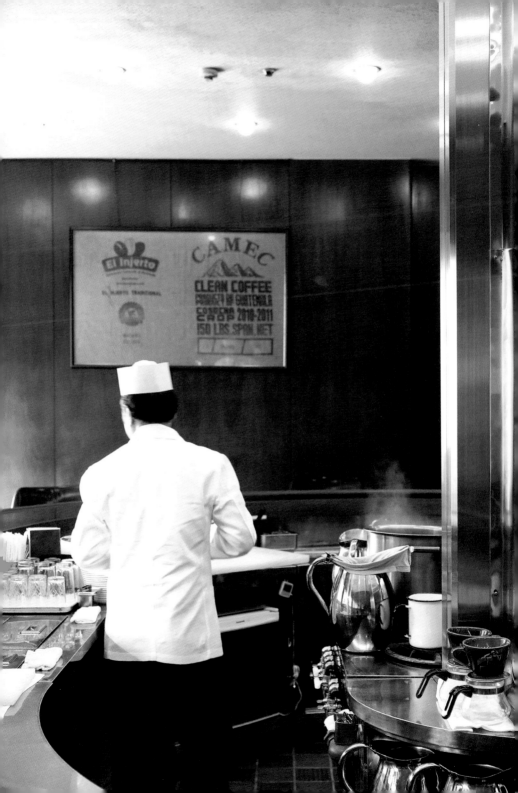

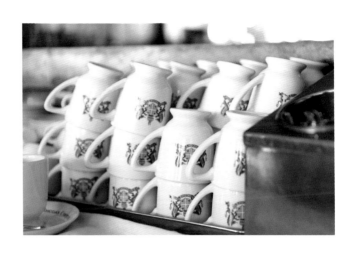

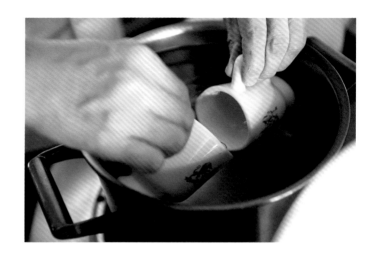

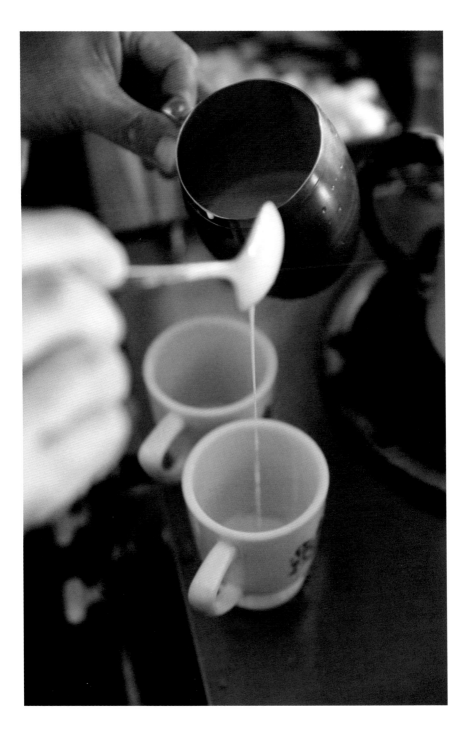

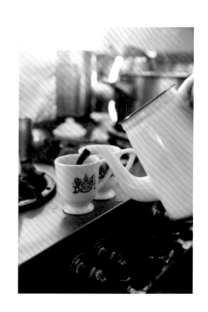

還想再來，
還想再次品嚐。
長久以來被人們深愛著的
美味的秘密。

從咖啡裡學到的事，
心中一直重視的事。
由85歲的豬田彰郎先生口中，
娓娓道來。

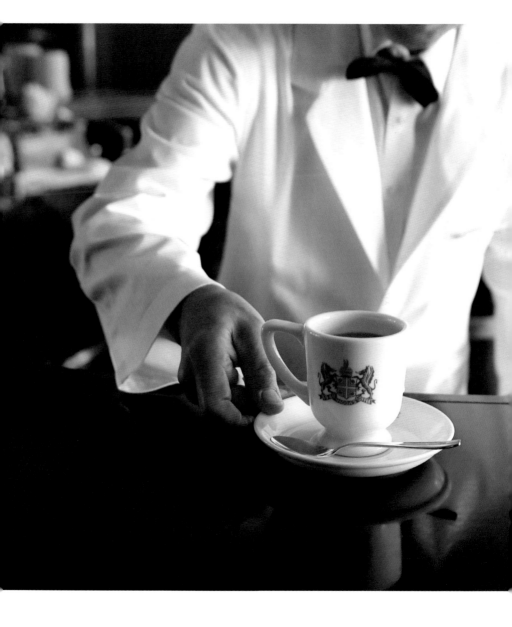

目次

137

本書是以豬田彰郎（Inoda Akio）先生的訪談為基礎，再編輯而成。

第 1 章

來吧，沖泡一杯美味的咖啡

彰郎先生的咖啡滋味，與沖泡方法

咖啡就會變得更加美味
只要花點心思

沖杯好喝的咖啡，不是件那麼困難的事。

比起技巧，更重要的是心意。

因此，只要用心，任何人都能沖泡出美味的咖啡。

咖啡是有生命的，

情緒會隨著製作者流轉。

就跟對人一樣，只要用情感去與它對話、交流，

它就會給你真摯的回應。

該用什麼器具？水溫應該要幾度？

不需要煞費心思去煩惱這些。

抱持著為對方著想的心，

加上體貼的心思，

試著沖一杯看看。

如此一來，咖啡就能變得美味。

這份美味，能為所有人帶來愉悅的情緒。

從一杯美味的咖啡，

連結起所有人的美好緣份。

不訪試試自己動手沖杯咖啡，

給你的家人、給你的朋友。

我追求的是，這裡才有的獨一無二的滋味

清淡爽口，但內涵濃郁豐富的咖啡。

這就是屬於我的風味。

感謝大家的支持，許多人喜歡這個味道，而前來品嚐。

「今天真是累壞了，好想來杯咖啡啊。可是現在喝的話，會不會影響到晚餐的食慾？」有這種想法的時候，請別擔心。該享受咖啡時，就來店裡享用，回到家之後一定也能好好品嚐美味的餐點。

清新且爽快、帶有濃郁的層次，又不帶給腸胃負擔。這就是我在三條店想要呈現的最理想的咖啡。為了能做出這樣的咖啡，我研究了非常多種

沖泡的方法。

Inoda Coffee本店與三条店，相距只有幾步之遙。這麼鄰近的地方竟然有兩間店？大概就是這樣令人驚訝的距離。最初，三条店的店址，是預計要作為本店的停車場。然而我的叔父，也是這間店先代的創業者，豬田七郎卻說：「把停車場忘了吧，我們來開另一間店！」昭和45（1970）年，也就是大阪舉辦日本萬國博覽會的那一年，三条店開幕了。

也許許多人已知曉，叔父不僅親自參與了Inoda Coffee杯子與咖啡罐的設計，同時也是一位當代活躍的畫家。他曾參加「二科會」（成立於1914年的美術團體），並因此造訪了巴黎、遊歷歐洲。「在一個偌大的圓形吧檯裡沖泡咖啡。客人圍繞著圓桌，一邊觀賞、一邊悠閒地徜徉在咖啡的滋味中……」我一定要在這裡，打造出一間這樣有特色的店！」我想，他一定是在旅途中湧現了這個靈感吧。接著在我38歲時，他把初代店長的職務交付給我。告訴我說：「你要把這間店好好做起來。」

21

打從15歲起，我就在Inoda Coffee工作。從烘焙咖啡、接待客人、以至於廚房……，什麼崗位都做過了一輪。然而，「這間店就交給你了！」被交付這樣的職責，我也在那邊做過了一輪。然而，「這間店就交給你了！」被交付這樣的職責，還是人生中的第一次。終於我好像有了一個「屬於自己的地方」。只有這兒才有的圓形吧檯，獨一無二的咖啡店。我一定要努力，將它變成一間大家都喜愛的店。我打從心裡這麼想著。

當時，Inoda Coffee本店提供的輕食菜單變多。餐點與咖啡一起享用，是那個時代的主流。然而在三条店，咖啡才是主角。由圓形吧檯所營造出的特殊氛圍裡，客人悠閒地品味咖啡……。這是先代創業者心中對這間店最理想的樣貌。

正因如此，三条店的咖啡價格也比本店來得高。為了讓客人能感受到這份價值，我必須要創造出不同於本店的美味，也就是一種「三条店才有的味道」。雖然這個想法帶給我不少壓力，卻很值得一試。

什麼樣的味道才能讓人感到愉悅呢？喜歡咖啡的人們來到店裡，我真心希望他們能盡情享受咖啡的風味。不如把口感調整得比本店清爽一點，來減輕腸胃的負擔？

三条店的位置，處於商辦區通往車站的「三条通」路上。我希望下班的人們能夠來店裡喝一杯咖啡，放鬆之後再回家。因此，把口味調整得清爽一些，應該會減輕腸胃的負擔。讓他們回家之後，依舊能輕鬆地享受美味的晚餐，不致於讓肚子不舒服。這樣一款清爽的咖啡，他們應該會喜歡吧。

最近的咖啡，似乎口味濃郁的比較多。果然大家還是比較偏向重口味嗎？我年輕的時候覺得，如果一杯咖啡這麼好喝，那把它沖得更濃，是不是美味程度就能倍增？於是我點了一杯超級濃的咖啡，喝下之後想當然耳，整個人目眩頭暈，幾乎快要昏倒。這時我才明白，一味追求咖啡的濃度是不對的。

「清爽的口感，並有著Inoda Coffee獨特的香醇與層次。」

這才是我在三条店，想要提供給客人的咖啡。關於口味的抉擇，就這樣定義了下來。那麼接下來要思考的，就是該怎麼製作出這樣的口味？三条店使用的咖啡豆與本店是一樣的。那麼，就只能從鑽研沖泡的方法下手了。每天晚上，我都會試做2～3杯咖啡，然後實際喝喝看，觀察回家後有沒有感覺到腸胃有負擔？會不會影響晚餐的食慾？如此這般一次次地反覆嘗試，不斷地調整咖啡的味道。

在本店，使用濾布一次沖泡15杯份的咖啡，是我們的基本做法。一次沖泡15杯份咖啡，味道會非常美味。就如同煮飯的道理一樣，比起一次煮1合米，用大的飯鍋一次煮3合，味道會更香更好吃。咖啡的話，則是使用225公克的咖啡粉，一次沖泡15杯。

從創業的那一刻開始，我們就使用濾布來沖泡咖啡。當時正值第二次

24

世界大戰剛結束的時期，紙類的流通還有些困難，而布類比較容易取得。而且你知道嗎？比起濾紙，用濾布沖泡的咖啡，更有圓潤沉穩的滋味。這種滋味，彷彿咖啡在整個口腔裡共鳴，慢慢擴散開來。

用來澆注熱水的工具是「湯杓」，就是平時拿來舀湯的杓子。對於一次要沖泡15杯份的咖啡，使用湯杓更能夠掌握熱水的份量對吧。而且無論是誰來沖泡，都不會產生太多誤差。這是先代創業者想出的好方法。

比起壺嘴較窄的手沖壺，湯杓的水量能一口氣將熱水沖注在所有的咖啡粉上。這種「水勢」正是它的優勢。因為熱水迅速沖入，水溫不會因等待而降低，而且過濾的過程更快，如此一來咖啡的味道也會更加鮮明。

因為想在三条店創造出比較清爽的口感，所以設想著，如果加快熱水沖下過濾的時間，也許就能做出來。但就算是加快過濾時間，我們依舊希望能把咖啡最好的滋味給萃取出來。我發現，熱水不要直直地往下澆注，而是要轉動手腕，快速地傾倒湯杓。這麼一來，熱水會在沖到底部之後再

度翻滾回到上層，接著再迅速地注入下一杓。如此熱水的流向就會產生類似虹吸壺的效果，一邊迴旋然後漸漸往下過濾到杯子中。

這就是我們「Inoda流」的沖泡方式。利用濾布的特質，並加入虹吸壺沖泡的概念。這種方法沖出來的咖啡既清淡爽口，也不失濃厚的底蘊。

在經過多次嘗試，慢慢地找到了我理想中的滋味。

咖啡，是一種有生命的存在。倘若沖泡過程太過緩慢，咖啡就會收縮變得厚重。用湯杓沖泡的話，咖啡粉會被水勢帶起，創造出空間讓咖啡粉順著水流旋轉，如此味道更能被釋放出來。若是溫度流失，過濾的速度就會變慢。用湯杓快速澆注沖泡的話，一方面水溫容易保持，過濾的速度也會比較快。速度創造了清爽的口感。湯杓果然是最適合沖泡的器具呀。

沖泡咖啡時，對於熱水也有講究，必須要是沸騰的才行，但不是一直煮滾過頭的那種。過高的溫度也會讓過濾的時間變慢，這樣咖啡就會變得混濁。最好是輕柔並迅速地沖入 2～3 杓輕微沸騰的熱水。

「這樣沖出來的咖啡不會造成腸胃負擔，不妨礙食慾，之後還是能開心地享用正餐！」

我確信這就是我想要提供給客人的，屬於三条店的好咖啡。按照這種方式沖泡，3分鐘就能做出15杯的份量。對經營咖啡店來說，效率也很重要。這種沖泡的方式並不是由誰傳授給我們的。隨著時代的推移，人們喜歡的味道也會產生變化。所以觀察客人，自己鑽研並隨之調整，是絕對不能懈怠的事。

我發現很多常來的客人都能輕鬆地喝下兩杯咖啡呢。不少來自東京的客人，會先在寺町三条的「三嶋亭」享用完壽喜燒，再來我們店裡喝咖啡，而後才返回東京。因為我們咖啡的口味很順口，就算是飽餐一頓之後，也不會喝不下。吃了好吃的壽喜燒，再來杯美味的咖啡，這不是一大享受嘛。

許多客人喜歡觀看吧檯上沖泡咖啡的過程。時至今日，三条店依然用

一樣的方式，在客人面前使用湯杓、濾布沖泡咖啡。有機會的話，請務必也來店裡坐坐。

28

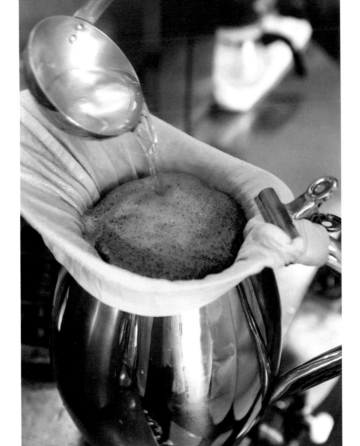

無論誰都會做，沖泡出美味咖啡的秘訣

平成 9 年（1997），我從Inoda Coffee退休，當時我65歲。從那時起，我開始在日本全國各地，向各式各樣的人們教授沖泡咖啡的方法。

我最常告訴大家的是，沖泡咖啡其實一點都不難。但也不是說隨便沖沖就好。咖啡豆是有生命的，重要的是製作者要把自己的心意好好地傳遞進去。

「我要沖泡一杯美味好喝的咖啡！」首先要有這樣的心情。

在咖啡沖泡教室裡，我對著大家說：「試著自己沖看看吧。」然而大

多數人總是說：「我還做不來，沒辦法啦～」。「就是因為這樣，才沒辦法成功的呀。」我總是這麼說道。

「只要用盡心力，一定能沖泡出一杯好咖啡。」

若是抱持著這樣的心情，就一定能做到。

雖然他們總是一邊說「哎呀，我不行啦～」，但實際讓他們品嚐自己沖泡的咖啡後，就會有種「咦？不對，好像也難不倒我嘛。」這樣的反應。

「對吧對吧！」我也這樣回應他們。

稍微花一點心思，

稍微加入一些體貼對方的心情，

如此一來任誰都能沖泡出好喝的咖啡。哪怕只是一點小小的用心，層層疊疊累積之後，就是通往美味的途徑。

有了美味的咖啡，人與人的距離就能瞬間被拉近。每每與人交談時，我總會把自己沖泡的咖啡放在彼此中間。這樣的距離感能讓話題自然地不停延續下去。

如此，各種緣份將因此而生，而這些緣份又會帶來新的緣份，逐漸擴展開來。

真的，請務必試試。在家裡也可以沖泡一杯美味的咖啡看看。

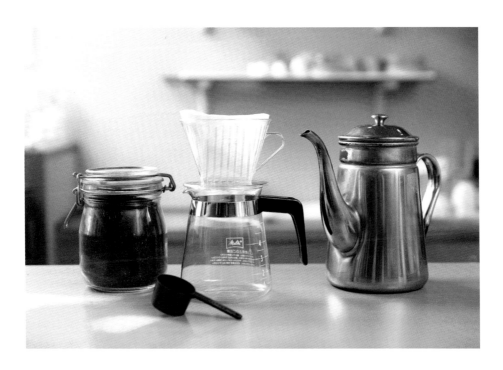

準備器具

大家總是問我，該用什麼樣的器具來沖泡咖啡，其實不需要考慮那麼多。

濾杯的孔徑要選多大？幾個孔比較好？材質要選陶瓷還是塑膠……，這些一點都不重要。

一旦考慮得太多，那些多餘的念頭反而會帶來雜味。不需要在那些東西上煞費心思，只要均勻地注入熱水就好了。沒錯，只需要這樣。

我在許多地方都沖泡過咖啡，通常都使用當地現成的器具。

在三条店我使用湯杓來沖泡，在家的時候使用一般煮開水的水壺、或者是小型的鍋子來代替湯杓。

用手邊有的器具就足夠了。

我會教你如何用熱水壺來沖泡咖啡，請一定要試試看。

沖泡咖啡的地方
一定要整齊乾淨，
才能保持穩定的心情

想沖泡咖啡時，

請先收拾整齊、擦拭桌面、維持周遭的整潔。

也可以放一些裝飾用的小花。

這樣心情也會自然變得穩定。

如果房間亂糟糟的話，

情緒也會變得渙散。

用純淨的心情沖泡出的咖啡最美味。

記得，先從整理環境開始。

對咖啡豆
稍微下點巧思，
風味就會大不相同

咖啡豆或咖啡粉的包裝一旦拆封，

香氣就會從開封處漸漸流失，

因此在使用前，

可以稍微搖一搖，

把上下層的咖啡豆或粉搖晃均勻。

要像對待嬰兒一樣，

慢慢地溫柔地搖晃。

這一個步驟很重要。

切記不要急忙地開始沖泡咖啡的流程。

一步一步把製作咖啡的心情準備好，

如此一來，

沖泡出來的咖啡就會變得美味。

34

HOT

3.

把濾杯沖濕之後，濾紙就會變得服貼

請先輕輕地把濾杯沖濕。

先將它沖濕，濾紙才能緊密貼合。

這是一件很細微的事情，但只要這麼做，就能左右咖啡的風味。

棕色的濾紙、白色的濾紙，選擇哪一種都沒有關係。

重要的是要好好地把濾紙沖濕。

比起選擇什麼器具，更重要的是使用對的方法。

4.

跟煮飯一樣，
量稍微多一點才更美味

建議使用粗研磨或中研磨的咖啡粉。

研磨太細的粉，會讓熱水往下滲的速度變慢。

一人份的話約莫用13公克。

11公克雖然也沖得出香氣，但味道會不夠濃郁。

也不要把咖啡粉滿滿地平鋪，這樣很浪費。

只要適度地倒入即可。

一次只沖泡1、2杯的話，

是沖不出咖啡應有的風味的。

建議至少一次要沖3杯以上。

就像煮飯一次也要煮上3合的量才會好吃。

咖啡粉倒入濾杯後，記得要輕輕拍打，使其平坦。

雖然只是一個小動作，

但能避免表面產生凹凸不平的缺口，非常重要。

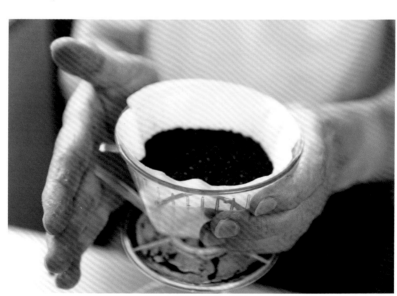

HOT

5.

別用沸騰過頭的熱水，
而是用稍微煮沸的水來沖泡

水溫並不是太重要，
不必像泡茶一樣那麼在意。

不過，煮過頭的熱水會喪失原有的力量，
無法帶出咖啡的風味。

當水已經煮沸約3次的時候，
請把火調小一些。

並加入一些微微煮開的，新鮮的熱水。

另外即便水已經煮沸，壺嘴可能還沒被加熱。
因此可以先將一些熱水倒掉，
藉由這樣的過程，讓壺嘴預熱。

因為如果熱水水溫不夠熱，
會導致過濾下滲的時間變長，
這麼一來咖啡就會變濁。

這只是一個小技巧，可以試試看。

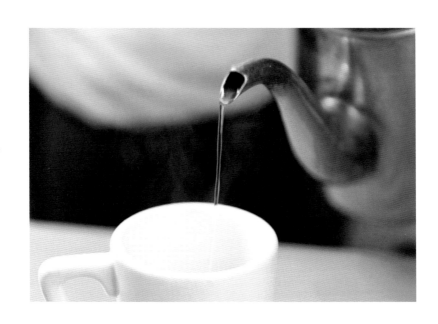

6.

從中央開始均勻地注入熱水，並仔細觀察咖啡的狀況

請從中央開始對全部的咖啡粉注入熱水。

這樣能使其均勻地膨脹。

如果有地方遺漏，沒有被熱水沖濕，就會導致下次沖泡到該處時，熱水會堆積在那邊。

這樣沖泡的咖啡就會變混濁。

一開始只需輕輕地澆濕上方的咖啡粉，漸漸地，當感覺到咖啡粉整體開始膨脹時，就可以繼續沖入熱水。

悶蒸的秒數沒有一定的法則。

比起秒數，更重要的是仔細觀察咖啡的狀況。

如果熱水從邊緣注入，它就會沿著濾紙滲透，沒有沖到咖啡就直接滴落下去，所以一定要從正中間開始，全體均勻地沖注熱水。

速度不要太慢，節奏稍快一點是關鍵。

如果在這個步驟上神經質過頭，會直接影響到咖啡。

要是太過慌張，情緒也會傳遞到咖啡上。

因此請放輕鬆不要想太多。

在心中默默地告訴它：

「我很努力在沖，請變成美味的咖啡吧！」

這麼一來咖啡就會給你正面的回應。

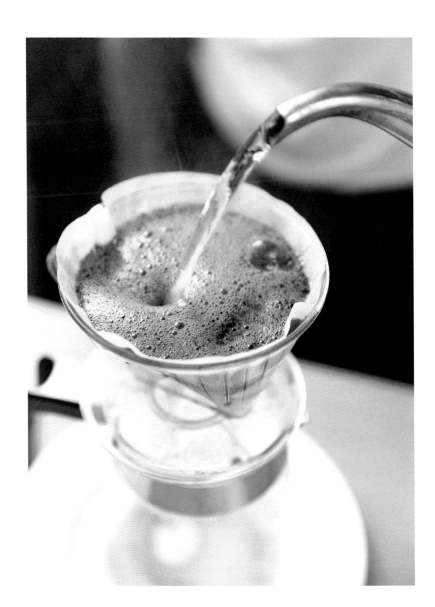

7.

要避免味道混濁不清，
收尾就要確實做好

如果要沖泡 3 杯咖啡的話，建議熱水多抓一杯，也就是大約 4 杯的份量。這樣沖泡下來會剛好變成 3 杯。

當咖啡已達所需的份量時，請移除咖啡濾杯。

也許看起來還有泡沫殘留在上面，但其實味道與香氣已經不會再釋放出來。

如果你聞到咖啡粉還在散發香氣，那很不幸的，這代表味道並沒有被萃取到咖啡之中。

你應該看過很多人試圖把咖啡的味道一點不漏徹底地萃取出來，對吧？

然而一旦這麼做，原本純粹的風味將會變得模糊不清。

所以在萃取到適當程度之後，不要遲疑，

立刻把手停下來。

倘若沖泡出來的咖啡太濃，可以加一些熱水稀釋，調整成自己喜歡的口味。

切記要像在心中做個總結一般，完成最後的沖泡。

大家常常會沖著沖著，最後變成一種習慣動作。

如果能把專注力保持到最後，咖啡的風味就會變得更加緊縮精緻

哎呀，雖然這是一種情緒上的感覺。

當抱持這樣的情緒專注地沖泡時，咖啡也會感受到你的那份心情。

對我來說這是基本法則。

幾十年來，我一直都這麼做，

每一次都懷著，

彷彿人生第一次沖泡咖啡時的心情。

40

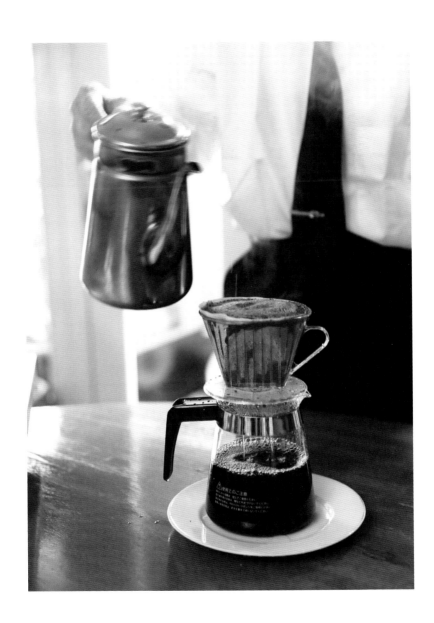

8.

澄淨不混濁的咖啡，
即便放置一段時間，
美味依舊不變

因此一定要用湯匙之類的工具輕輕攪拌幾下。

底部的咖啡通常味道更加濃厚，

上層跟下層的風味會有所不同

把咖啡沖泡進壺中後，

之後，再一次把咖啡倒回鍋中，稍微加熱。

當輕柔的蒸氣開始上升，

液面開始出現一兩個小氣泡時，請立刻把火關掉。

要是放任它一直煮下去，

咖啡的風味就會劣化。

這樣加熱保持溫度，

把咖啡端給客人後也不會很快冷掉。

這是來自先代創業者的體貼。

假設早上沖泡了5杯咖啡，

喝了其中的2杯。

剩下的3杯想要留到晚上再喝的話，

建議先把它放進冰箱冷藏。

接著，當需要飲用時，

再次加熱，並輕輕地攪拌。

只要當初沖泡時，能把咖啡沖得澄淨不混濁，

那麼即使之後放置了一段時間，

美味依舊不會改變。

9.

小小的體貼也能為美味加分
事先預熱咖啡杯，

記得，把咖啡倒入杯子之前，
請稍微預熱杯子。
在店裡，我們一直都有煮沸的熱水。
隨時都能用來預熱杯子。

這麼一來在喝的時候，
就能盡量減少杯子與咖啡本身的溫差，
咖啡入口的瞬間，
那原有的美味就能不偏不倚地傳遞出來。

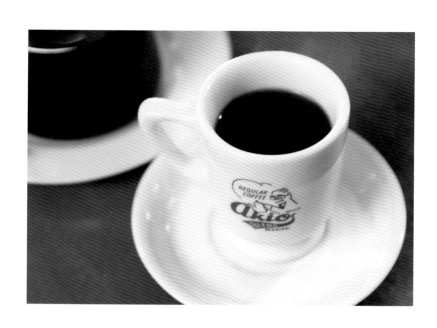

「熱水要均勻地注入，

僅僅這樣就十分足夠了。

如果考慮過多的細節，

就會喪失手的靈活度。

摒去雜念，用心地去觀察咖啡，

它就會告訴你最佳的沖泡時機。

比起慢慢地沖，速度要抓得比心裡設想的再快一點會更好。

起頭跟收尾的步驟，都是很重要的。」

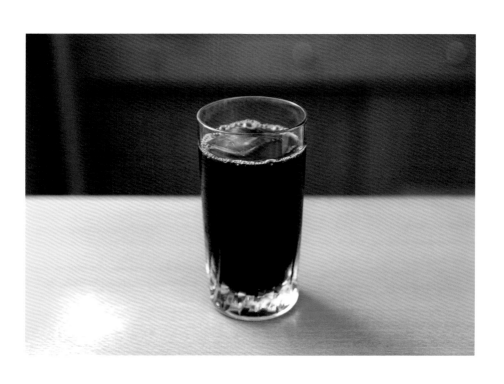

冷咖啡的製作方法

Inoda Coffee剛開始提供冰咖啡的時候，
我們稱呼它為「冷咖啡」。

因為不是加入冰塊來讓咖啡變冰，
所以不是「冰」咖啡，是「冷」咖啡。
使用冰塊的話會稀釋咖啡的味道。
這是我們的巧思。

對於熱咖啡來說，香氣很重要。
對於冷咖啡來說，後韻才是重點。
要如何才能萃取出最多後韻，就是關鍵。

我覺得比起用吸管喝，
冷咖啡直接用玻璃杯喝會更好喝。
因為這樣喝，會讓整個口腔中，
都能感受到咖啡的後韻。
建議大家不妨嘗試看看。

COLD

1.

沖完咖啡之後，再加入甜味

在Inoda Coffee，製作冰咖啡與熱咖啡時，會使用不同的咖啡豆。

冰咖啡的豆子，為了萃取出濃醇風味，會經過深度烘焙，以及特別的配方調和。

沖泡的方式，則與熱咖啡相同。

當咖啡沖泡完成後，趁熱加入砂糖（粗砂糖），並使其完全溶解。

對於冷飲來說，稍微加些甜味會更加好喝。

冰咖啡若是沒加砂糖的話，會有點不好入口，所以我偏好加一些。

至於加多少就看大家自己的喜好吧。

加砂糖的時機，我覺得沖泡後就先加會比飲用前才加來得好，味道能更加完美融合。

COLD

2.

充分地冷藏一整晚，幻化出更濃醇的風味

在沖泡完咖啡之後，請將整個咖啡壺放在水龍頭下冷卻。

自來水保持開啟，讓冷水源源不斷。

待溫度逐漸降低，咖啡與自來水溫度相近時，再使用冰水進一步冷卻，這個小步驟能使咖啡口感更加豐富。

之後把咖啡放進冰箱冷藏。

剛沖好的咖啡，通常口感總是偏清爽。

所以不要急著馬上將它放進冰箱，而是要先用水來冷卻，之後才放入冷藏一晚，更能帶出風味與後韻。

這種稍微耗時的冰鎮手法，會讓咖啡更加濃醇。

飲用前，別忘了先輕輕攪拌，讓上下層咖啡混合均勻。

傾聽客人的聲音，隨著時代潮流一點一點做出改變。
這是在Inoda Coffee裡，一直以來深受歡迎的咖啡。
若有機會來到店裡，請您務必品嚐看看

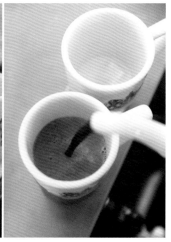

先加好砂糖與牛奶的「阿拉伯珍珠」

要做出「就算冷掉了也依然好喝的咖啡」，這是先代創業者的發想。許多客人一邊聊著聊著，咖啡就冷掉了。這樣一來不但砂糖無法溶解，牛奶也無法充分混合，咖啡就變得不好喝。因此從一開始，我們就為這款咖啡加入了最完美比例的砂糖和牛奶。曾有來自東京、偏好黑咖啡的客人，在看到這個品項後抱怨到：「難道不能做成黑咖啡嗎？」但帶他來店裡的京都客人卻告訴他：「你先喝看看嘛，不喜歡再抱怨也不遲。」他品嚐後倒是一反最初的態度，感到非常滿意。

＊＊＊

不過，隨著時代改變，現在如果你點一杯「阿拉伯珍珠」咖啡，店員會先詢問：「要幫您加牛奶跟糖嗎？」以便根據每個人的喜好做調整。

48

第2章

製作美味咖啡的9個秘訣

從咖啡中，學到的事情與重要的事物

在Inoda Coffee三条店的吧檯裡，
大家教會我的事

在昭和23（1948）年，我開始在Inoda Coffee工作，當時我15歲。

我的叔父，猪田七郎先生創立了這間咖啡店。那是第二次世界大戰剛結束後不久，物資極度匱乏的年代。很幸運地，叔父利用了他先前經營的咖啡批發公司裡所剩下的咖啡豆，在現在本店的所在地，經營起咖啡店事業。

昭和45（1970）年，Inoda Coffee三条店開業。

這是我第一次擔任店長，負責所有營運的大小事。

說到三条店，就不能不提到店裡的圓形吧檯。這個概念是先代創業者在歐洲旅行時迸發的靈感，當時可是前所未有的設計。

因為從三百六十度都能看見吧檯裡的狀況，所以不能鬆懈。

起初我還真有點緊張。

但也是在三条店工作開始，我才真正感受到沖泡咖啡的樂趣。

在此之前僅僅把沖咖啡當做一項工作。

該怎麼做才能吸引客人到三条店喝咖啡呢？

該怎麼做才能讓他們開心滿意呢？

一直以來我都竭盡心力，專注在咖啡上，努力不懈地經營著。

也正由於一直以來的努力，讓我得到了許多寶貴的緣份。

在人生中，各種美好的相遇是非常令人珍惜的事。

我希望把三条店打造成這樣的一間店。

舒適的場所、美好的氛圍，人們總會聚集在這樣的地方。

也正由於一直以來的努力，讓我得到了許多寶貴的緣份。

在吧檯裡學到的事，覺得幸好有努力嘗試過的事，請讓我娓娓道來。

1.

無論何時都以笑臉迎人

——只要面帶笑容，跟任何人都能構築好的關係，有好的關係，事事都能順利。

我常被大家說：「你總是笑咪咪的。」

哈哈！對呀，這就是我平常的表情啦。哎呀，就算有人要我暫時把笑容收起來，我本來就長這樣的嘛。我希望自己不管到了幾歲，與人相遇時，都能保持著這樣的笑容。

當我在三条店擔當吧檯，開始與客人面對面的時候，我意識到自己絕對不能跟任何人有不愉快的關係。若是大家感情不好的話，又不幸在店裡發生一些小糾紛，就很容易把小問題變成大問題，對吧？但是，如果彼此原本關係就很不錯，就算發生了一些齟齬，大家笑笑也就過了。

於是我開始思考怎麼做才最好。最後想到，就讓自己隨時隨地，遇到任何人都保持「笑容」，來面對所有的情況。

不瞞你說，其實在開店初期，我好像表情總是很嚴肅。曾經有客人向

其他店員問道：「那個人總是滿臉嚴肅的樣子在沖泡咖啡，你有看過他笑嗎？」當時的我，內心總是有巨大的壓力，感覺就像一堵高牆橫亙在我面前那般。想必是情緒不小心表現到臉上了吧。

聽到客人這樣說，我意識到自己必須做出改變才行。如果一直帶著嚴肅的表情，那勢必也會把周遭的人捲入沉重的氛圍裡。於是在接待客人的時候，我開始留心這件事。

早晨或午時，時時刻刻，我總是讓自己保持著微笑。但說真的，如果自己心裡真的不開心，那就無法自然流露出真誠的笑容。因此，情緒波動不能太大，勉強裝出來的笑容也有破綻。果然，還是要打從心裡去微笑才行。

世上的人千千萬萬種，說真的，令人感到生氣、覺得不舒服的狀況，

54

我也是有遇過。然而，若自己表現出一副沒有厭煩的模樣，對方也會用相同的態度回應你。所以我從自己做出改變，主動去尋找對方值得欣賞之處。如果喜歡對方，那麼笑容也會自然湧現。

「每個人身上一定都有優點，需要的是去發掘它們。」

先代創業者曾說，要去找出對方的優點。無論是多麼微小的地方，都要試著去接納它，並當做一個起點去「喜歡」對方，用這樣的心情來打招呼與交談。

就算一開始對方不領情，只是我們單方面在示好，我仍會持續用微笑的方式去對待他。經過一段時間，對方就會開口跟我說「嗨！」你知道嗎？看到這種改變真的會讓人非常開心。甚至之後會想用兩倍的開心去回應他。

55

努力讓人喜歡自己的過程，也會讓自己有所成長。

先代創業者曾告訴我：「要成為那種，年老後走在路上，會被旁人搭話、問候的人。」現在，讓我相當感激的是，每當走在路上遇到那些熟悉的面孔時，大家總是會喊我的名字「彰郎大哥」，跟我打招呼。這些年來的努力創造出這樣的感情，讓我感到非常開心。

「從自己開始，

主動去喜歡、接納對方。

如果自己表現出一副沒有好感的模樣，

對方也會用一樣的方式回應你。

其實那些抱怨、讓人覺得不喜歡的人，

也是一種好客人。

他們會讓我們意識到不足之處，

才能加以改善。」

2.

美味的咖啡是由氛圍創造的

——製作咖啡不是光靠技術，好的氛圍，會讓人慕名而來。

三条店的客人，會在圓形吧檯的「氛圍」中享用咖啡。他們喜歡看著吧檯裡每個人有精神、有條不紊地工作。

「你總是在圓形吧檯裡，很有節奏地沖泡咖啡，我好喜歡看你製作咖啡的過程。」

「一邊看你工作一邊喝咖啡，真是種享受。」

我們收到了許多常客這樣的回饋。

但其實我沒有刻意去創造節奏感。Inoda Coffee的咖啡，會加牛奶跟砂糖。把糖加入杯子後，我左手拿著咖啡壺，右手拿著牛奶罐，然後雙手交替著把它們倒入杯中，一邊計算著最佳的時間。從一旁看起來，就像是全身很有韻律地在製作咖啡一樣。

咖啡的味道不僅是靠技術決定的，好的氛圍也會創造出好喝的咖啡。

客人的心情、咖啡製作者的心情、舒適的空間，所有元素完美融合在一起，才會讓咖啡變得美味。當然製作出好喝的咖啡，技術是必要的。但在店裡營造出好的氛圍，也是不可忽視的重點。

在我擔任店長的時期，店裡只有吧檯的22席座位。光坐在這裡，就能感受到特別的氣氛對吧。

說真的，一開始我也不知道該怎麼辦。

圓形吧檯讓客人能從三百六十度隨時看著我們。在當時，這種形式是獨一無二的，感覺真是有些棘手⋯⋯。但仔細想想，正因如此，也有一些只有我們才能做到的事吧。我不喜歡消極的情緒，所以決定用積極的態度來迎接挑戰。

在吧檯裡，我成了這個圓的「軸心」，我努力地把注意力三百六十度分配到每一位客人的身上。來到店裡，坐在這個圓形吧檯的客人，是我所珍惜的「緣份的圓」，圓形的吧檯，拉近了人與人的距離和連結。

常常整天下來我都待在吧檯裡面，一步都無法離開。過年的時候也一樣。早上吃了三塊年糕，接著就待在裡面一直沖泡咖啡，直到晚上。

平時幾乎沒有休假，一個月大概也就2、3天。其中原因嘛，你知道有些客人從東京到福岡出差，他們會特地在京都中途下車，來到我們店裡喝咖啡。若是這種客人來訪時候，我剛好休息不在，那豈不是一件很失禮的事情？「前些日子我來的時候，沒有遇到你呀。」一聽見客人這樣說，我就覺得不能隨便休假了。早上6點半出門，晚上大約10點左右才回家，幾乎都不在家裡，對家人我也是非常抱歉。

僅是盡力製作好喝的咖啡，原來就可以讓大家開心、充滿期待。「還有人在等著我呢……」想到這樣的情景，我就會加倍努力。

起初，我覺得圓形的吧檯有點棘手，但正因為有它，三条店才能創造出這種讓人流連忘返的氛圍。

「偶爾會有客人在快要打烊時，才匆匆來到店裡。

特別是這種時候，我更會打起精神，

像早上迎接第一位客人那般。

這樣一來，就會感受到客人開心的心情，

並在之後再度光臨。

他們的家人、朋友也會受到影響而來光顧，

串連起一個又一個緣份。」

3.

用心去聽，用心去看

——將不經意的一句話轉化為「風味」，
為對方沖泡一杯專屬的咖啡。

當客人來到店裡時，首先我會用心地觀察他們、傾聽他們的對話。然後再將他們不經意的一句話轉化為「風味」。

比如說，如果聽見他們說：「昨天真是酒喝太多啦。」「啊，那腸胃應該有些疲憊，稍微幫他們把口味調淡一點。」我會這樣設想。也只有親自在吧檯接待客人，才能做到如此細微的調整。

我真的很喜歡三条店裡的圓形吧檯，它讓我跟客人之間，保持著剛剛好的距離。可以直接跟客人對話，即使是沒有交談的時候，我也能一邊工作一邊留心關照他們。然後，我會把感受到的事情，轉化成咖啡的風味。

長時間累積下來，我也慢慢可以記住客人的喜好。圓形的吧檯可以看清楚每位客人的臉，對吧？當有人進到店裡並點了一杯黑咖啡，我會忖度著「嗯……這種臉型的客人原來偏好黑咖啡啊。」即使是黑咖啡，也有各種不同變化。比較清淡的、比較濃郁的。他會喜歡哪一種呢？喜歡少糖的

客人，他們會喜歡哪種濃度的咖啡呢？我一邊觀察客人的表情，一邊持續精進學習。漸漸地，我開始能讀懂客人的喜好，並對咖啡進行微調。

對於常客們，我會記住、並提供他們喜歡的口味。好比某人喜歡黑咖啡，某人則喜歡多加點牛奶。對於喜歡黑咖啡的客人，我會稍微多倒一些咖啡給他，來補足少了糖和牛奶的份量。「請盡情享受咖啡吧！」這是我的一點心意。

雖然僅是一點點心意，但我相信這樣的心情會隨著咖啡的滋味，傳遞給每一位座上的客人。透過這些小小心意，人與人之間的關係就會變得更加深厚。也許正是因為我總是盡可能地提供給每個人，專屬於他們、適合他們的咖啡，三条店才能如此受到大家的歡迎。

「盡心盡力，
重視每一位來店的客人。

如此一來，

他們也會給予回報，讓店的營運更加順遂。」

4.

隨時保持整潔

——每天，只要將每個角落打掃整潔，內心就能保持清澈沉靜。

打掃時，不僅僅是自家店門口，周圍的環境也要一起整理。

「打掃門口、灑水，連鄰居的份也要一起。」這是京都的日常習慣。

記得我在Inoda Coffee工作的第一天，清晨6點就被叫醒。先代創業者吩咐我：「把門口連同左右鄰居、對面三間房子的門口都打掃一遍，然後記得灑水。」從那時起，每天都重複這個動作。對於當時只有15歲的我來說，一開始還真的有點不情願。

雖然如此，當三条店被交付到我手上時，首先想到的就是：「啊，先來把店門口打掃一遍。」

我總是比任何人都早來到店裡，拉開窗簾讓晨光照進來，打掃店前方與兩旁的地方，然後灑水。到了早上8點，上班族與學生們走過三条通的時候，我會一邊跟他們打招呼，這讓我也得到煥然一新的心情。「那間店總是打掃得很乾淨呢，下次來去看看吧。」如果路過的人萌生了這種想

法，我會很開心。藉由整理環境的過程，我的內心也變得清澈沉靜起來。

先代創業者是一位非常重視周遭的人。當他走在路上看到垃圾時，總是習慣性地將它們撿起來丟掉。這樣的行為也影響到了鄰居，紛紛開始效法他，大家互相幫助。從小他就灌輸我：「清潔感對咖啡來說非常重要。」這是他的信念。隨著年紀漸長，我對這句話的意義也有了更深刻的理解。

要沖泡一杯好咖啡，周遭的環境跟自己的內心都要保持整齊清淨。若是心中充滿煩憂，咖啡也會變得混濁。心靈不純淨，就無法沖泡出美味的咖啡。很恐怖的對吧？咖啡給我們的回饋是很直接的。

當吧檯的工作出現空閒時，我就會開始擦拭、擦亮桌面與器具。這個行為深植在我的內心，成為一種反射動作。因此，店裡始終都能保持整潔。我真的很感激先代創業者，一開始就教會我這件事。

「每天的打掃工作，處處都要仔細。

處理咖啡豆的時候，也要用心投入。

無論什麼事情，都主動去做。

這一件件小小的事情，最終都會化為美味咖啡的泉源。

不要想一步登天，

每天每天，一點一點努力的累積，

最後都會幫助你達成目標。」

5.

用心、細心去做

——咖啡是有生命的，
怎麼對待它，它就怎麼回應你。

來摸摸看我的手，皮很厚，對吧？因為我從很久以前就開始烘焙咖啡了。因為需要用力，肌肉也隨之被鍛鍊起來。即使現在85歲年紀大了，胸部還是很有厚度。

Inoda Coffee的招牌調和咖啡「阿拉伯珍珠」，一直以來也都是由我烘焙的。有時候全部店鋪需要的咖啡量加起來，一天需要烘焙300公斤的咖啡豆。年末送禮的時節，我一天可能還要製作1公噸左右的咖啡。烘焙室裡的溫度超過攝氏40度，真的是很熱啊！非常熱！

三条店從早上10點開始營業，我總是比其他員工更早來到店裡，打掃門面、灑水，並仔細整理店裡的環境。接著，開始沖泡咖啡。等到大家都到齊了，我就把店交給他們，自己去顧烘焙機。

每天約莫會烘焙4種咖啡豆，這很需要專注精神。必須盡可能地確保

每個批次的咖啡都烘焙出一樣的味道。若是精神跟體力不足的話，就無法做好。情緒不穩、覺得焦慮、煩躁的時候，我也不會進行烘焙。在面對咖啡的時候，讓自己保持平靜的心情是很重要的。

當精神充沛、準備到位時，就不會去在意烘焙室的高溫。接著，我就會聽到咖啡豆一點一點繃開的聲音。較小的豆子發出「啵啵」聲，較大的豆子則發出「啪啪」聲。聽到這些聲音，我大概就能抓到還需要烘焙多久時間。爪哇咖啡如果烘焙得太淺，口感就會不夠豐富。我還會跟咖啡豆說話：「如何？可以了嗎？」「不錯不錯，你烘得很棒呢！」之類的。

有時當入手比較特殊的咖啡豆，煩惱著該怎麼烘焙時，我也會嘗試著問問它。然後，豆子就會告訴我答案。最後在不知不覺中，就完成了咖啡豆的烘焙。

烘焙完成後，就是思量該如何沖泡的時候了。「這樣沖泡就會很好喝

74

喔～」一樣，咖啡自己會告訴我。該如何烘焙？用什麼豆子調和？之後會變成什麼樣的口味？漸漸地我就能馬上想像出來。

咖啡是有生命的。

「咖啡什麼的，不就是個豆子嘛。」剛開始工作時，我的確這麼想過。畢竟那時還是個孩子嘛，但這件事我始終記得。

記得有次，我不小心踩到了咖啡豆，結果被先代創業者大聲喝斥。

「豆子是有生命的，你沒事會去踩嬰兒的臉嗎？」

那句話給了我很大的衝擊。原來，豆子是有生命的啊。我對待咖啡豆的態度，從那時起便有了改變。就算是一顆豆子遺落在地上，我也會小心翼翼地撿起。從那時起，我跟咖啡豆之間就有了截然不同的關係。

咖啡是有生命的，所以它能感受到我們的心情。這是跟它朝夕相處之後，我發現的事情。如果我們不認真去對待它，咖啡的味道就會立刻受到影響。相對的，若我們盡心盡力地付出，咖啡也會給予回應。

真的，咖啡就像人一樣。

「每天都是一連串辛勞與困難。

我總是感到有一堵水泥牆矗立在眼前。

我不斷努力再努力，想去跨越它，

如今到了這個年紀，

終於覺得沒有任何障礙在我面前了。

跨越一座座厚重的高牆，

最後這些經驗都化做了我的自信。」

6.

珍惜所有的緣份

——無論初次來訪的客人或老顧客，
所有的緣份都要好好珍惜，
因此我會以平常心對待每一個客人。

這個世界裡，有著各種緣份的連結，對吧？

人們常常會說世界很小，我覺得那是他們還沒有意識到，人與人之間本來就有著各種緣份，相互連結在一起。我活了這麼久，一直抱持著這樣的想法。

環繞著三条店的吧檯，有各式各樣的人來到店裡。我與他們認識、建立了人際關係的連結。每一個緣份對我來說都非常重要。

無論是初次來訪的客人，或是經常光顧的老面孔，我都以最自然的態度去接待他們，不會有任何區別。盡量讓自己保持著自然的態度與平常心，否則咖啡的味道就會跑掉。

一杯咖啡成為一段緣份的開端，而後客人再度來到店裡，又或者是在某處的路上相遇⋯⋯。感謝這些緣份造就了我人生的樣貌。客人會選擇來

到三条店，也是許多偶然之下的巧合。既然緣份這麼珍貴，就不該讓它像曇花一現般消逝。「下次再見吧！」一旦我這麼說，就一定會再跟對方聯絡，珍惜這個緣份。然而，我也不會過份踏入對方的私人領域，那樣是不好的。不強求、不勉強。最好的緣份，總是以最自然的方式形成。也許未來某天我們會碰巧相遇，這樣的期待讓我很快樂。

很神奇的是，如果有緣，我們通常都能再次遇到彼此。接著只要用合適的距離做朋友。這樣的關係通常都能長久維持下去。

一杯咖啡，替我創造出許多緣份，也能讓我與他們彼此心靈相通。我深深地感受到，美味的咖啡有著神奇的力量。

「人生中有好的相遇是很重要的。

拓展遇到的好緣份，

好的緣份會連結到另一個好的緣份。

讓自己變得更好、更加豐富。」

7.

尋找一個人生的榜樣

──工作要努力不懈地去做，全心全意地投入並堅持下去。

回首70年的咖啡人生，是一連串辛勞的過程，當然，也有許多美好的事物。其中尤其令我難忘的，就是與男演員高倉健先生的相遇。他在京都太秦東映的製片廠有攝影的日子，幾乎每天早晚都會來光顧三条店。

早報與體育新聞。高倉先生喜歡多奶無糖的咖啡。我總是用我特調的口味迎接他的來訪。

早晨時分，他總是一個人來，坐在他指定的吧檯靠窗邊的位子，閱讀

咖啡豆則是在前一天烘焙好，靜置一個晚上。每當汗流浹背、努力烘焙的時候，我總會想著：「高倉先生明天喝了這個咖啡，不知道會覺得口味如何呢？」不自覺地，心情就開始雀躍了起來。當我有這種心情時，總覺得咖啡也跟我一樣開心地舞動。用這些豆子沖泡好咖啡，端到高倉先生面前時，他會拿起杯子一口氣喝完。然後說：

「啊，猪田先生，真是太好喝了，再給我一杯吧！」

這一句話，給了我莫大的鼓舞。

即使沒有交談的時候，他也總是用一種寂靜而堅定的眼神看著我，有如電影裡頭一般。而我也會用眼神回應他。

在彼此的心中，好像有這般的對話悄悄進行著。

「好的，交給我吧！」

「今天也給我一杯好咖啡。麻煩你了！」

因此有了一對一的交談時間。這對我來說是很棒的回憶。

晚上，我會接到高倉先生經紀人的電話。在店關門後，高倉先生來到了店裡。此時他會選擇相對於靠窗位子的另一頭，作為指定的座位。我們

有一回他這麼說道：「一直以來我常常來到你的店裡，咖啡的味道總是可以維持一樣，沒有變呢。你是怎麼做到的？」

84

而我回答道：「我只是保持全力以赴的心情，可能是這樣才能讓口味

一直維持不變吧。」

接著，你猜他怎麼說？

「原來如此啊，工作確實需要隨時全力以赴呢！」

想法跟我完全相同。但是，高倉先生的話非常有份量，它深深地烙印

在我的心中。讓我深刻感受到「『全力以赴』這句話的含意，果然是人外

有人，沒有極限啊。」

自從聽到那句話以後，我的心態產生了改變。有時當腦中閃過想偷懶

休息一下的念頭時，就會馬上收起這個惰性。好像隨時都能聽到他在身邊

提醒著我一樣。

人生中有一個追逐的榜樣，果然很不一樣呢。

「比起收到錢財，我認為遇到一個卓越的人，要比什麼都來得珍貴。一個優秀的人會令你成長」。這是高倉健先生說過的話。每當他對我說：

「啊，真好喝啊！」的時候，我總想著：「明天你來訪的時候，我一定要製作出比今天更好喝的咖啡。後天，還要比明天更好喝……。」於是我不斷追求進步，這種精神不僅體現在咖啡上，也貫穿了我整個人生觀。對我而言，高倉先生就像是我的導師，引領著我走到這個領域。

高倉先生專注於演戲，而我專注於咖啡。

「只有一個目標，對著目標全力以赴。」

或許工作領域不同，但我認為道理是共通的。

86

「有一個人作為榜樣，人生就會變得不同。

追逐著那個人的腳步，

不知不覺中自己也會成長茁壯。」

8.

全力以赴直到最後

—— 一定會有人看見自己。

好像是高倉健先生在東映公司跟一起工作的夥伴提到我們三条店。有一天男演員津川雅彥先生來到店裡，興奮地說到：「高倉先生說的那一間店！就是這裡嗎？」

除了他之外，小林稔侍先生、中尾彬先生、中井貴一先生……這些知名的演員也相繼來到店裡。唉呀，咖啡創造的緣份真的很驚人。

另外，還有吉永小百合小姐。對我來說她就像是天上的人一樣，從來沒想過可以親眼見到她本人。多虧高倉先生帶來的緣份，她偶爾也會來到店裡。吉永小姐原本是不喝咖啡的，但她卻喝了我製作的咖啡。

吉永小姐在《不思議的海岬咖啡屋》（2014年）這部電影中有演出，其中有一幕是製作咖啡的場景。吉永小姐在裡頭一邊用手沖泡咖啡，一邊唸著「變吧～變好喝吧！」

我也是用一樣的態度在製作咖啡。不知道她是不是也有感受到我的心

情。每當我看那部電影時，都會感到非常開心。

三条店常常會有東映公司的工作人員來訪。有一次我接到他們的來電，說道：「今晚9點有吉永小姐的攝影，她想要喝你們的咖啡。」我馬上回覆說：「沒問題！」太秦製片廠就在我家附近，回家剛好順路。把店關上後，我沖泡了全員份的咖啡，倒入保溫瓶，然後準備送往拍攝現場。

當時正在拍攝電影《華之亂》（1988年）。我帶著咖啡抵達時，那位大明星吉永小百合小姐竟然對我深深一鞠躬，甚至到了腰的位置，說道：「真的非常謝謝你，猪田先生。百忙之中還特別幫我們準備。」她毫無架子地對我行了一個大禮，讓我嚇了一跳。她真的非常謙遜有禮。

那時我感嘆著：「原來所謂的感謝，還有這種用心、能傳遞到對方心裡的表達方式。這才是真正的，表達感謝之道。」

90

自從那一天開始，每當客人跟我說「謝謝」的時候，我也會用這份心情，更加用心地以「謝謝您」去回應他們。

將咖啡送達之後，我在現場觀摩他們的拍攝。炎熱夏季高溫下，所有人都搏命使勁演出。我一邊看一邊感受到拍攝的辛苦。加上深作欣二導演非常嚴格，他提高著嗓門說：「吉永小姐，這邊再重來一次！」吉永小姐聽到後馬上回答：「好的。」

哇，拍片真的很辛苦啊，我心想。

後來，這部電影獲獎時，我在電視上看見吉永小百合小姐燦爛絢麗的模樣，實在非常美麗。

這一幕讓我感受到：「在人後她付出了那麼多的努力，所以才能迎接如此耀眼的時刻吧。」

所以現在的我即使遭遇困難，也會全力以赴。誰知道，也許有一天我也能像她那樣，在人群裡閃耀光芒呢。

「我想人與人的關係，

無論日常生活上或是工作上都是一樣的。

我會放低姿態，

以謙虛的態度來對待每一個人。

並且總是以笑容跟大家問候。

　『早啊！』

　『今天也麻煩你了！』

只要能保持良好的關係，

就算有時發生了誤會，也不會變成大問題。」

9.

迷惘的時候，先試著回到原點

——不要因為習慣了而喪失了態度，
無論何時都要莫忘初衷。

多年經營下來，我漸漸可以掌握到「這樣大概剛剛好」的感覺。

不過我從未鬆懈過。每當看著客人坐在吧檯前，露出滿足的微笑時。

我便會思忖著：「嗯，原來這樣的服務對他來說剛好。」始終懷抱著最初的心情。

不想讓習慣養成了惰性。我總是會把環境打掃整潔、整理好自己的儀容與心情，當覺得一切都OK就緒了，再投入咖啡的工作。

當我接手三条店時，一直煩惱著要怎麼吸引客人來到店裡。就像面前有一堵巨大的牆一樣。

迷惘、煩惱的時候，我會試著讓自己回到原點。

回到原點重新面向前方，從小事情開始慢慢累積。一步一步，像爬樓梯一樣往上爬。這是我給自己訂下的規則。

把每個角落打掃乾淨、保持笑臉迎人、細心用心地製作咖啡、關心體貼每一個人……。做不慣的的事情，無論怎麼勉強自己都會做不好。一次想做得太多，又會變成每一項都沾一點，反而不夠確實。最好還是回到自己最開始的原點，一件事一件事，全心全意地去做。

只要有厚實的基本功，就能從容不迫地面對事物。抓住機會，發揮自己的能力。

如此一來，往往事情就會變得順利。

我在65歲時從Inoda Coffee退休，接著到全國各地傳授沖泡咖啡的秘訣，同時也開始游泳鍛鍊身體。沖泡咖啡需要強大的精神力與體力。所以必須要把自己打理好，把基礎打得穩固，這樣才有力氣去教大家。

今天比昨天好，明天又比今天更好。我要自己每天都能有一點點進步，這樣就能持續成長。

「若每天都放任自己輕鬆過日子，

那就算機會來了也不會察覺。

即使它從眼前走過，也把握不住，

只能任憑機會白白溜走。

這種時機往往不會再有第二次了。

但是，只要我們用心度過每一天，

就能發現『這是個機會！』

並且好好把握。」

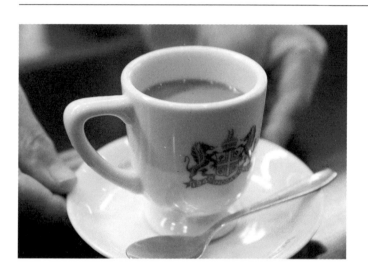

握在手裡沉甸厚實，小具份量的咖啡杯

「咖啡的溫度一定要足夠」，這是先代創業者的堅持。因為曾被客人抱怨：

「這咖啡都涼掉了，給我換一杯！」也有過這樣的時代。為了讓美味的咖啡能盡量保持住溫度，我們做了許多嘗試，像是把杯子變厚。起初成品品質並不太好，有時客人才拿起杯子準備喝咖啡，把手就脫落了。

後來我們參考了傳統的美容院裡，用來裝刮鬍泡的陶瓷容器。厚實的質感，想必能保持住溫度。至於杯子上的圖案，則是先代創業者豬田七郎先生所繪製的。

* * *

多年以來，製作咖啡杯的工廠換了好幾次，但我們依舊使用日本國產的商品。有些客人反應飲用時咖啡容易從杯緣滴落，因此在保持厚度之上，稍微調整杯口的設計，使之更加簡潔，比以往的設計更方便飲用。材質也由陶土改為白瓷，變得更加堅固耐用。

第 3 章

Inoda Coffee 的起源

奉獻了我整個人生，
至今仍被大家喜愛的
咖啡店

戰爭結束後，
想要提供給人們真正的咖啡

戰爭結束後，日本一片荒蕪。從中國平安歸來的叔父豬田七郎，打算用他在戰前經營的店鋪倉庫裡，還留有的咖啡豆來開設一間咖啡店。

這就是「Inoda Coffee」的開始。

年輕時，七郎想學習繪畫。但因為家裡的二哥，豬田青以，在當時已是日本畫畫家。家人告訴他：「家裡已經有一位畫家了，你換一個志向吧。」於是他選擇總公司在大阪的一間咖啡批發公司就職，並且在京都分店工作。在那裡，他逐漸學會咖啡的相關知識，也掌握了烘焙等技術。當時正是喫茶店開始風行的年代，京都四条河原町一帶，也開了許多音樂喫茶店。這股風潮同時也拉開了京都咖啡文化的序幕。

昭和15（1940）年，在他25歲時，離開了原本就職的公司。並在堺町三条創立了「各國咖啡專業批發 猪田七郎商店」，也就是現在Inoda Coffee本店的所在地。據說他也把自家烘焙的咖啡豆，供應給四条河原町附近的喫茶店。

然而後來太平洋戰爭爆發，昭和18（1943）年，他突然被國家徵召入伍，派往中國前線。商店與其中的商品、機具，因此被擱置。幸運的是，戰爭結束的隔年，也就是昭和21（1946）年。當他再度回到京都故土時，發現之前進貨的商品依舊還在。那些未經處理的咖啡豆，仍裝在十幾捆草包中留在店裡。

在當時，市面上主要流通的是一種「代用咖啡」。由於戰爭截斷了咖啡豆進口，所以只好使用10％的咖啡豆，混入馬鈴薯、百合根、黃豆等，製作出所謂的「代用咖啡」。「這味道跟香氣根本就不對嘛」許多喜歡咖啡的人如此感嘆著。

「我要把店裡剩下的那些咖啡豆，做成純粹的、真正的咖啡。要開一間真正的咖啡店。為了那些喜愛咖啡的人們，我一定要加快腳步，搶在所有人前頭」，這個想法驅使著先代創業者。「做別人不做的事」，正是先代創業著的信念。

為了先籌措整修店鋪的資金，他先進了一些冰棒，並開始在四条木屋町等地販售，做起了賣冰生意。後來，他與進貨商的職員貴美江小姐結婚。昭和22（1947）年8月，他與妻子兩人一起開了一間咖啡店。

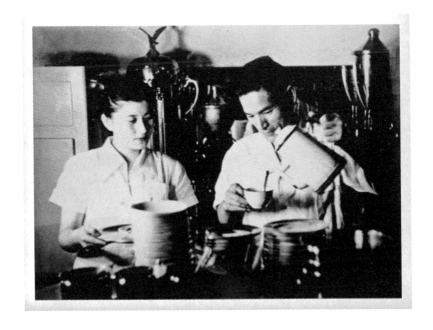

Inoda Coffee創業者猪田七郎先生，與妻子貴美江小姐。

成長過程，以及
豬田家的種種

嗯，來說一下我的成長經歷，還有豬田家的一些事情好了。

我父親是家裡八位兄弟姊妹中的長子。而創立「Inoda Coffee」的豬田七郎，在其中排行老七，是第五個兒子。以前那個時代，家裡兄弟姊妹真的很多呢。

我父親一開始在寺町今出川那一帶經營一間自行車行。也許是因為身為長子，常常要操心家裡的事情，昭和17（1942）年，他罹患了疾病，僅40歲的年紀就過世了。當時我只有10歲。我們家有三個小孩，我排行老二。當時母親應該也非常茫然吧。她把自行車行交給了姑姑，我們則暫時

借住在姨媽家。

母親與我們兄弟姊妹三人，住在空間絕對說不上寬敞的姨母家二樓，度過了寂寞又拮据的一段日子。後來隨著戰爭爆發，食物變得更加短缺，生活也日益困頓，回想起來當時一切都很艱辛。

姨媽家位於京都市右京區，附近有三菱重工業的飛機零件工廠。不知道是不是因為這個緣故，在昭和20（1945）年4月，晴空萬里的某一天，突然從東邊天空飛來好幾架美軍B-29轟炸機。太陽光照在機體上閃閃發光。我看得正出神，突然聽見咻的一聲長音，接著一連串轟隆隆聲響伴隨地面巨大搖晃。「這下糟了！」我當下如此想著。哎呀，實在無法用言語描述那時有多可怕。要是那時被炸到，恐怕我就不在這裡了。

回到父親的故事。因為家裡有很多兄弟姊妹，父親的母親，也就是我的祖母，常常對孩子說：「只要大家好好相處，就一定能順利生活下去。所以你們兄弟姊妹一定要和睦。」她一直把這個觀念灌輸給孩子們。

我想，祖母的教導，深深地影響了先代創業者。而且不僅僅是家人，與鄰里、周遭的人們，他都非常珍惜對待。這一點被他徹底地實踐。正因為這個做法，造就了「Inoda Coffee」深受喜愛的基石。

我的祖母非常靈巧，好像什麼事情都難不倒她。據說她很有才藝，手也非常靈活。聽說她會在餐桌上準備咖啡與三明治，這在當時是相當少見的。不過在我還很小的時候她就去世了，所以有關她的記憶並不多。猪田家父執輩的兄弟姊妹們，要不是經商，要不就是在藝術領域很有成就。

猪田七郎是二科會的成員，自學繪畫，其後成為畫家。Inoda Coffee 的咖啡杯、以及咖啡罐上面的圖案，都是先代創業者自己畫的。他獨特的藝術天賦，以及關心、體貼人的性格，我想一定是遺傳自祖母吧。

106

先代創業者和他的妻子，還有15歲的我

一間小店就是我們的開始

昭和23（1948）年春天，我從高等小學畢業。當時京都的御池通還長滿了雜草。「嘿！來店裡幫忙吧。」叔父這麼對我說，那時我15歲。

我父親很早就離世了，家裡的日子並不好過。所以對於這個提議我並不感到排斥。那個時代，小孩子去外面做雜工之類的很常見。於是我立刻就住進了店鋪二樓，開始在那邊工作。雖然說是住，但大戰剛結束，棉被什麼的都沒有。裝咖啡豆用的麻布袋你看過嗎？我就把它鋪在地上，然後一個人睡在上面。那時真是又寂寞又艱苦啊，畢竟我只是個小孩子。粗糙的麻布磨得皮膚很痛，半夜地板又很冷，常常一整晚都睡不好。

嗯！今天正式開始工作。從那時起，每天早上6點我就被叫醒，「水桶拿著，把前後左右三間鄰居門前的馬路都打掃乾淨，並灑上水。」如此被吩咐著。成為我每天早上起床後第一個工作。

「對於咖啡來說，清潔感是非常重要的。」必須把店的門面打掃乾淨，把水灑上。這慢慢養成了我愛乾淨的習慣，即便是一點點的髒污都會讓我非常在意。

不論天氣多麼炎熱或寒冷，每天早晨都這樣重複著。但藉由這樣的磨練，我明白了一個重要的道理：

就這樣，保持周遭整潔，關心他人。這些舉動讓先代創業者受到鄰居爺爺奶奶們的喜愛。不知不覺中，所有的事情也就能順利進展。遇到困難時，周遭的人也都不吝伸出援手，給予幫助。

先代創業者是位充滿熱情的人。總是想著：「要讓更多的人品嚐到我做的咖啡。」而我，就在他的麾下支持著這份熱情。儘管當初我只是拚了

命地想跟上他的腳步，想想一路走來也努力做了不少事呢。

首先，是咖啡豆的烘焙。

戰爭剛結束的時候，沒有電力也沒有瓦斯。光是要起火就非常辛苦。要把木材鋸成小塊，放入焦碳（一種以煤碳製作的燃料），接著用報紙點火，再用扇子搧風，把稱為「七輪」的小爐子點燃……。用手邊拿得到的材料想盡辦法生火。生火之後，在七輪爐放上烘焙用的「焙烙」土鍋，用它來烘焙咖啡豆。就像是用平底鍋煮東西一樣。

過了一段時間之後，我們用紅磚在店鋪的後院砌了一座磚窯，用手可以旋轉裡面的結構來做烘焙。最開始用的咖啡豆都是先曬過太陽的，顏色偏黃。這種豆子用柴火的火候就能完成烘焙。後來進來的咖啡豆漸漸變成青綠色的生豆，這種豆子就必須使用機械來乾燥。如果光靠柴火，需要耗費1個小時以上。磚窯需要燒柴，這在當時非常不易取得。於是我們只好買進仍含有水份的生木，接著先代創業者自己把它們劈成小塊，再放到太

109

陽光下曝曬一星期，費了很大的勁才能拿來當柴燒。

當咖啡豆烘焙得差不多的時候，我們就把烘焙用的器具交給先代創業者。他會把烘焙好的咖啡豆全部倒在麻袋上，將其攤平後，再用扇子用力地搧，讓它們趕快降溫。

此外，磨咖啡豆也是一個艱鉅的工程。要用手使勁地轉動磨豆的器具，看著它們化為粉末……我們倆幾乎每天都是一身煤灰，衣服黑到不行。

在店裡，先代創業者負責沖泡製作咖啡，他的妻子負責結帳，而我則是擔任服務生的角色，起初我穿著高領白色的制服，把咖啡一一端至客人面前。

先代創業者在昭和22（1947）年結婚，而我是在隔年才到店裡來的。

那時他們新婚還不久，夫人對我非常照顧。

這間咖啡店開設的地點，就在原本「豬田七郎商店」的所在地，也就

是現在本店的地方。當時店面很小，只有10坪大。不過，「去那間店可以品嚐到真正的咖啡喔！」這樣的名氣逐漸流傳開來。

17歲的我。拍攝於本店中的小庭院。

一心一意
讓咖啡在京都扎根

當時，人們對咖啡的概念，比較像是晨間喝的飲料。

所以，早上7點我們就開店了。從現在來看，早上就開店是很稀鬆平常的事，不過那時並不常見。挑戰別人還沒做的事，走在時代的前面，這就是先代創業者的性格。

清晨走出店門口，周遭非常安靜，空氣像是凝結了一般。沿著四条通運行的京都市電，發出清脆的「叮叮」聲響，傳到三条堺町我們店所在的地方。若向北方望去，可以看到京都御苑蔥鬱的樹木。不過那時候的京都還什麼都沒有，不像現在這般繁華。

就這樣，我們每天一早就開店，但一到下午2點左右，感覺就不太有

112

人來喝咖啡了。先代創業者到處奔走，希望能解決這個瓶頸。他開始接外送的訂單，也進了一些奶油、和菓子之類的商品，四處去配送。

通常我會到二条高倉那邊的菓子屋，購買50個葛粉甜饅頭，再騎著自行車把它們送到大丸百貨的食堂。那真的是非常非常辛苦的一件事。有一次遇到下雨，不小心騎車滑倒了。我一心只想著，若這樣回到店裡一定會被罵，只好硬著頭皮把東西送到客戶那裡。想當然耳，看到那些都糊在一起的甜饅頭，客戶很生氣地說：「你送來這什麼東西?!」。結果害先代創業者被叫過去，挨了一頓罵。

有時會有人來問：「最近要辦舞會，猪田先生，能不能來幫我們沖泡咖啡?」於是在店鋪關門後，我們也會到店以外的地方進行販賣。場地多半在現在的京都藝術中心那邊，或是室町通的明倫小學。我們把七輪爐跟咖啡堆放在手推車上，先代創業者再用自行車去拉，我呢，就在後面幫忙推著。就這樣把東西搬運到會場設置，接著等客人上門光顧。大約從下午5點開始販賣，直到人潮漸少的晚上11點左右。覺得「今天差不多了」的

113

時候，便準備收攤。但先代創業者總會說：「那邊還有一些人，搞不好他們還想喝。要不等他們都回去了我們再收拾。」就這樣，往往回到店裡都晚上12點了。吃個晚飯、洗個澡，上床睡覺大概就半夜1點，接著隔天一早6點就要起床準備上班。想想那段日子真的非常辛苦。

先代創業者一直抱持著強烈的熱情，「要讓更多人喝到，我們所創造的真正的咖啡。」這樣的信念，也正是Inoda Coffee不斷向前的原動力。

站在先代創業者豬田七郎先生（右）身邊，穿著高領白色制服露出笑容的彰郎先生。

漸漸成為
大家喜愛的咖啡店

在昭和22（1947）年創業的時候，咖啡仍屬於一種奢侈品。因此，我們主要的客戶是室町與西陣那一帶的企業家，或是和服業界的人士。後來作家谷崎潤一郎來到店裡之後，一些藝文界的人，或是電影演員等名人，逐漸也會來光顧。

創業那時，仍屬於戰後物資配給制的時期。大家只能勉強維持著生計，努力填飽肚子。把喝咖啡當做一種日常休閒，那大概要到昭和27（1952）年左右了。

過了不久，有一件讓我非常高興的事，至今都還記得。有一次報紙上刊登了〈京都戰後第一家喫茶店開幕了〉的報導，介紹了Inoda Coffee。

報導旁刊登了一張照片，照片中人們坐在我們咖啡店後院，座位上有陽傘，他們優雅地品嚐著咖啡。這張照片就好似戰後復興的象徵，在民間造成話題。之後，來訪的客人也多了起來。

現在可能會有許多人覺得Inoda Coffee是一間歷史悠久的老店，但其實京都在戰前就已經有不少咖啡店。那為什麼會選擇Inoda Coffee來做報導呢？我想，大概是因為我們在戰後物資極度缺乏的狀態下開業，而且還能不間斷地維持咖啡豆的供應，把店一直經營著。

那其實是一個非常艱鉅的任務啊。沒咖啡豆我們就無法做生意，因此在進貨上費盡了苦心。

「當沒人做的時候，就來挑戰新的事情」。

這就是先代創業者的經營理念。我想這也是Inoda Coffee之所以能一直發展至今的原因之一。

大約在昭和24（1949）年的時候，一個叫做公樂會館的劇場，在四條

河原町高島屋百貨的南側落成。我記得第一檔是俳優座劇團的公演，為期一個月。當時包括小澤榮太郎先生在內，有許多俳優座劇團的演員們來光顧。東野英治郎先生經常戴著貝雷帽，在前往劇場之前，先來我們店裡喝咖啡。

後來，電影導演吉村公三郎先生也有來到店裡，他說：「我想在京都拍攝一齣講述染物店的電影。其中有一個喫茶店的場景，不知道能不能借用Inoda Coffee店面來拍攝呢？」他說的是昭和31（1956）年，大映公司所拍攝的電影「夜之河」，同時也是吉村導演首部彩色電影作品。其中，「COFFEE SHOP INODA」的字樣就映照在大螢幕上。

女主角山本富士子小姐在作品裡身穿美麗的和服，這些和服其實也是Inoda Coffee後面的和服店所製作的。電影的賣座，讓山本富士子小姐穿過的和服樣式也隨之大受歡迎，從全國各地來此進貨和服的商家更是多不勝數。他們往往在工作結束後，就會來Inoda Coffee喝一杯咖啡。多虧他

們，那陣子生意非常好。

　　後來，「舞妓三銃士」（1955年）、「才女氣質」（1956年）、「古都」（1980年）……等，許多電影都曾經來借我們的店面拍攝。雖然拍攝時常常把店裡弄得很亂，先代創業者也生氣地說「竟然弄成這樣，以後不借了不借了！」但也正因為有這些作品做宣傳，這間咖啡店才能讓更多人知道。

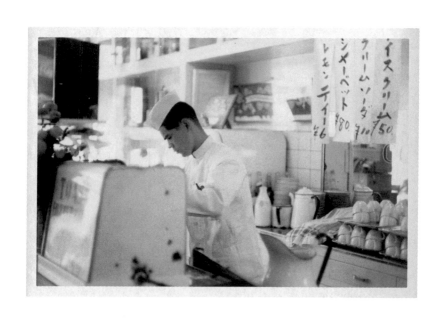

冰淇淋、奶油蘇打……，這張珍貴的照片可以窺探出當時的菜單。

方方面面
都堅持本質

即使大戰才剛結束不久，先代創業者便一心一意，想要把真正的咖啡提供給人們。因此才開了這間咖啡店。他的堅持，不僅聚焦在咖啡上，舉凡所有事物，都追求真正的本質。

昭和28（1953）年，我們在本店後方的空地，興建了一個新的咖啡館，現在這個被稱為「舊館」的地方，很受大家喜愛，常常有客人指定要坐那邊的座位。西洋風的建築空間，是來自先代創業者的點子。靠近建築外圍類似騎樓的地方，建材採用鋪石地板。施工時我嚇了一跳，原來運來的不是「一片」，而是「一整塊」巨大厚重的石頭。用了兩台卡車才搬得動。來到店裡，也許匆匆一瞥不會察覺它的特別之處，但正因為它厚重扎

實的存在，才能讓整個空間都散發出穩重優雅的氛圍。

就像藏在腳底下一樣，先代創業者總是堅持把資金投注在不顯眼的地方。他常常說：「只要把根基打穩了，不論經過多久時間，上面的東西也不會搖搖晃晃的。」方方面面，都用這種態度來處事。

就連椅子與吊燈，他一開始就選購了非常高級的商品。好像當初一把椅子就要價日幣2萬元以上。不過你知道嗎？這些物品，到現在都還在使用。三条店的狀況也一樣。吧檯、椅子、不鏽鋼料理台……經過日日的保養維護，至今依舊狀況很好，持續服役中。

看來無論是物品或是工作，有一個好的根基都是很重要的呢。如果僅僅是把外表弄得光鮮亮麗，卻忽略其中的根基與內涵，那麼結果就不能維持得長久。

室町與西陣的公司老闆、以及藝文界人士很喜歡來到我們店裡，讓這個地方變成像是沙龍一樣的場域。我覺得很大一部分的因素，也是因為喜歡我們這種追求本質的精神，喜歡這種氛圍。「來這裡既能享用咖啡，也能順便談公事」，他們這麼說。於是和服店、染物店、以及附近公司的老闆們常常來到這裡。每天早上，他們會坐在本店裡一張L形的紅色沙發上。久而久之這裡的聚會就被稱為「L會」。

位於烏丸六角名為「花市」的花店，其老闆也是L會的成員之一。他常常早上帶著鮮花前來，並幫我們插上。之後一邊品嚐咖啡，一邊欣賞著花朵。有時他看著看著卻說：「嗯……這花感覺不太搭，還是換一下好了。」接著就又回店裡帶新的花材過來。我能感受到「花市」的老闆，對於鮮花、對於咖啡的那份熱愛。

在Inoda Coffee店裡，總是裝飾著盛大的鮮花。常常有人一邊看一邊驚嘆著：「哇，這些都是真花不是假的呀，你們這裡真的很用心。」這也

是得益於L會的緣份，因為有他們，才能讓我們一直堅持使用真花。

正因為我們堅持本質，提供、擺設出真正好的東西，欣賞這些事物的人們，就會慕名而聚集到這裡來。還會給予很多建議，讓我們能一直追求卓越。Inoda Coffee之所以能延續至今，我覺得正是因為我們一直堅持追求本質、追求好的東西。

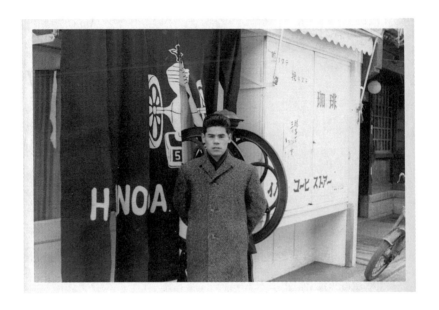

當時，本店前人流稀少。我們用大大的暖簾和旗幟來凸顯它的存在。

只要持之以恆去做一件事，
成果必然會出現

先代創業者對工作非常嚴厲，根本就像軍隊裡的魔鬼班長一樣。

因為實在太嚴厲了，所以很多店裡的夥伴相繼離職。但我跟大家立場

不一樣，沒辦法說走就走。

有時我不小心抱怨了一下，「你是笨蛋嗎！」一巴掌就會飛過來。另

外天冷的時候水很冰，洗碗盤什麼的常常會把手凍得紅通通的，那真的很

痛。但他會說：「你不要去想它就不會痛了！」我也只好忍住，偷偷在旁

邊搓手。感冒了，也會罵：「笨蛋才會感冒，下次注意一點。」但感冒

也不是我故意得的。真的很嚴格，嚴格到我都會懷疑，他真的是我的叔

父嗎？有時我甚至默默在想：「唉，失去父母的小孩要在社會中求生存真

的很困難，無論發生什麼，我只能努力地活下去⋯⋯。」就這樣暗自在心裡發誓。

話雖如此，但其實我曾經逃離「Inoda Coffee」三次。記得第三次的時候，他對我說：「你若是下次再跑走，我可就不去找你了，你想怎樣就怎樣吧！」這句話讓我後來下定決心，絕對不再逃避了。

面對如此心情低落的我，先代創業者說：「工作這種事情啊，要是打從心裡不喜歡它，只是勉強自己去做的話，是不會有什麼成果的。既然必須要做，那就全心全意投入、去享受它。對於一件事，只要持之以恆去做，那最後一定會有成果。所以你試著投入咖啡的世界吧。放心，我會教導你有關咖啡的一切。」

就這樣，跟隨著要求嚴格的先代創業者，我的身心靈也逐漸變得強大。多虧了他，讓我逐漸變得有自信，相信自己可以做到。「不管了，拚

127

下去！」這樣的精神，也在我心中成長茁壯。不會因一些小事就感到沮喪。我不喜歡遇到挫折就喪氣的自己，無論遇到什麼事，都要保持積極樂觀。這種精神讓我一直努力到現在。

開始沖泡咖啡，大約是在我21、22歲左右的事。當時咖啡是很寶貴的東西，所以直到20歲之前，先代創業者都不允許我去碰觸這一塊。在此之前，我主要負責的工作就是打掃。他總是告訴我：「最重要的事情就是保持清潔。」無論是周遭環境，還是自己的內心。只有保持清澈沉靜的狀態，才能沖泡出好的咖啡。

保持清澈沉靜……指的是，不要想東想西，要摒除雜念，全心全意投入到工作之中。這樣，就能維持最好的狀態。

回想起來，當時先代創業者幾乎從未稱讚過我。但就在昭和45（1970）年，準備要開三条店時，他對我說：「這間店就交給你了，好好

做讓它成為一間好店。」就這樣，把經營新店鋪的任務交給了我。

當然，從那時起，各種辛苦與努力的過程是免不了的。我一直覺得，先代創業者把三条店交給我，就是希望這間店能帶給我一種歸屬感。從那時起直到平成9（1997）年，也就是我65歲的期間，我都在Inoda Coffee工作。

在那之後，我與咖啡的緣份仍然持續著。經常來店裡的常客，記者筑紫哲也先生建議我：「你既然對咖啡如此瞭解，何不把累積的經驗與知識，教給更多人呢？」於是，我開始在全國各地的學校與文化中心等地，舉辦咖啡講座與沖泡咖啡的教室。能發展到這步田地，也是多虧了在三条店認識的各路朋友與人脈。三条店就是我第二段咖啡人生的起點。

SPECIAL

Newspaper

筑紫哲也
心中的No.1

1988年6月23日 朝日新聞（晚報）

訪問者
編輯委員 筑紫哲也

京都咖啡店的「最佳店長」

猪田彰郎

想要做出美味的咖啡，先放入自己的心情

記者筑紫哲也先生每次造訪京都時，都會到Inoda Coffee三条店享用咖啡。在他成為新聞播報員的前三年，每年都會來到店裡，並總是對在吧檯中工作的猪田彰郎先生感到無比的敬佩。他提出想要在「気になるなんばぁわん（中譯：我心中的No.1）」專欄裡，採訪彰郎先生。接下來這篇報導，就是當時的採訪文章。字裡行間能感受到，彰郎先生在三条店工作時的樣貌。

猪田彰郎（Inoda Akio）

1932年出生於京都。高等小學畢業後，從1948年起在叔父經營的「各國咖啡專業批發　猪田七郎商店」（現在的 Inoda Coffee）工作，戰後成為京都咖啡店的先驅。現在旗下擁有10間店，1970年起，他在其中的「三条分店」裡擔任店長職務，同時也負責公司全部的咖啡烘焙工作。全心致力於咖啡事業已有40年。

◎猪田先生的叔父原本是食材批發商，於二戰結束後回到日本。在原本的店鋪二樓發現，竟然還有好幾袋完好無損，戰前進貨後就沒再動過的咖啡豆。才新婚不久的叔父夫婦倆，決定用這些咖啡豆來開設一間咖啡店。由於人手不足，於是決定收養自幼便失去父親的侄子。

——那是我15歲的時候。當時電力、瓦斯都很缺乏，所以我們打算用紅磚建造爐子，用柴火來烘焙咖啡豆。但當時我們能找到的，只有尚未乾燥、水氣還很重的木材。我跟叔父兩人嘗試把木材劈開、曬乾，但還是很難著火，總是會燒出很多黑煙，把我們的臉跟身體都薰黑了。後來我倆嘗試將這些燒過的木材當做木炭，用它來煮咖啡，當然咖啡豆也是用手磨。日復一日，從早上六點忙到半夜一、兩點才能睡覺。當時辛苦的日子甚至曾讓我有想逃出去的念頭。

◎當時，懂得喝咖啡的族群，約莫是35歲以上的男性。而且每天下午兩點過後，就少有客人光顧。

——對咖啡非常有熱情的叔父，會在晚上關店門後，把整套咖啡器具搬到手推車上，接著尋找有在舉辦舞會等活動的地方，我們一起把車推過去做外賣。只要還有客人在，還有賣出一杯咖啡的可能，我們就堅持不收攤。

◎「有一間才10坪的小店，那邊有賣真正的咖啡！」類似這樣的評價逐漸傳開。全盛時期，許多電影

人、戲劇人，都是粉絲。

——吉村公三郎先生（電影導演）幾乎每天都來店裡。大約1956年時，他決定起用另一位店裡的常客，山本富士子小姐，作為電影「夜之河」的女主角。這部電影以京都為背景，因劇情需要，我們的咖啡店也成為其中一個拍攝場景。吉村導演是一個很講究細節的人，把所有的的東西都搬進攝影棚，在裡面打造出一個跟實際一模一樣的咖啡店。

◎因為「夜之河」的賣座，各大電影公司開始爭相把「京都」做為題材拍攝電影作品。店鋪常常成為其中的場景，於是名聲大噪。

——最高紀錄一天有兩千兩百位客人來到店裡，我自己則沖泡了一千八百杯咖啡。這是我最美好的回憶之一。

◎在那之後不斷發展，現在在京都市內已有十間店鋪。每次開拓新店時，在社長（叔父）的帶領下指揮現場，也負責所有店鋪的咖啡烘焙工作。此外還擔任三條分店的店長長達十八年。

◎每週週一、週四、週六，從早到晚烘焙咖啡一整天。

——沒有熱情與認真的態度，是無法烘焙出美味的咖啡的。有時候遇到比較特別的咖啡豆時，我都會非常認真思考該怎麼烘焙它們。神奇的是，越認真去面對咖啡豆，它們回饋給我的成果就越美味。也許當我用心烘焙的時候，它們也能感受到這份心情。咖啡豆真是可愛呢。

——要是把咖啡從我生命中拿走，我可能就什麼都不剩了。做咖啡四十年來，我從未生病過，只要繼續

◎早上到店裡，首先就是打掃環境。認真地花上一個半小時仔細地進行清潔。

——玻璃窗有時候會霧濛濛的，那邊不先弄乾淨的話我就會心神不寧。沖泡咖啡其實程序很簡單，正因此要把咖啡沖得好喝，其中就有很大的學問。要沖泡出美味的咖啡，把自己的心情也投入其中是相當重要的。

◎像是踩著有韻律般的步伐，持續踩著。

——這是我自然而然形成的習慣。

像是用踏步來計算沖泡咖啡的時間，彷彿用全身在製作咖啡一樣。

◎在偌大的圓形吧檯裡，店長及其他工作人員一起製作咖啡。

——這樣的形式能讓我們掌握每個客人的狀況。做久了，就算沒有交談，光是觀察客人的表情，大概就能讀出他的喜好與狀況。好比說是否前一天晚上酒喝多了或是熬夜。

高倉健先生在拍攝電影的一早，都會先來到店裡。結束後，也會打電話告訴我他現在要過來，每天都要喝兩杯。因此我會稍微沖泡得清淡一點。

◎回家前，自己喝上兩三杯。如果之後晚餐味道變了，或者胃不太舒服的話，就表示這咖啡還不太行。

——咖啡並不是沖泡得越濃越好，也不是清淡就不好喝。初看可能顏色有點清淡，但一入口卻感到後韻十足。對我來說這就是美味的咖啡。不過，對於美味咖啡的追求，是一場沒有終點的競賽。它就像是一個生命體，每天都在追逐，覺得快抓到它了，卻又不小心讓它給跑了。這個過程是很愉快的，一點都不會厭倦。咖啡真的會讓人「生意」盎然呢。

◎在東京有一個三条分店的粉絲俱樂部。咖啡店竟然有粉絲俱樂部，

133

這是非常奇特的。兩年前，某雜誌專題報導了京都的「No.1」（最全力以赴），並將他選為「最佳店長」。很多客人一整個家族都是他的粉絲。

——大至八十四歲小至五歲，原本家族三代的粉絲都變成四代了。小時候隨著父親（演員市川右太衛門）來我們店裡的演員北大路欣也先生，現在還是會叫我「伯父」。

我不喜歡那些很浮誇的頭銜，反而像是「店長」這樣平實的稱呼，我比較中意。這讓我更能與客人拉近距離。有他們，才有現在的我。

◎為了照顧那些沒辦法親自光臨的

客人，創設了「地方寄送中心」。在海外工作的日本人有時候也會訂購，「出口」到國外。寄送的目的地約有四分之三都是在東京首都圈。但卻用「地方」這個詞彙，大概就是京都人的氣概吧。此外，也會提供一些建議與指導，讓大家在家裡也能做出美味的咖啡。

——首先，要相信咖啡。然後只要專注全力，咖啡自然會給予指引，讓你沖泡出好喝的咖啡。常常很多人會花心思在咖啡豆的性質、水溫、泡沫的形狀等。但我覺得這些事情只要分散注意力。只要將煮沸的水從上方均勻地沖下，在短時間內迅速完成沖泡的程序，我認為這

樣就足夠了。想東想西反而會耽誤時機，導致咖啡變得混濁。用這種方式沖泡咖啡，即便放置兩小時，咖啡也還是晶瑩清澈。

◎近年來研究的課題是，如何製作出美味的冰咖啡。

——跟啤酒一樣，冰咖啡不加冰塊反而不好喝。我們店裡不加冰塊，所以我每天都在思考該怎麼做才能做出美味的冰咖啡。

134

在三条店烘焙咖啡的彰郎先生。

03

起司蛋糕與蘭姆洛克巧克力蛋糕

自從三条店開業以來，本店也進行了整修擴充，並增加了餐點的品項。像是三明治、湯品、綜合果汁等多種選擇。另一方面，三条店則將餐點盡量簡單化，以凸顯主角咖啡。想搭配咖啡來享用早餐的話，可以選擇本店。三条店則提供咖啡與起司蛋糕，適合度過下午小憩的悠閒時間。這樣的經營風格逐漸成形。

此外，以巧克力包裹濃郁的萊姆酒香，一款稱為「蘭姆洛克」的巧克力蛋糕，也是長久以來店裡的人氣款。我個人非常推薦。

高倉健先生非常喜歡我們的起司蛋糕。

* * *

起司蛋糕、蘭姆洛克、超大奶油泡芙等，在 Inoda Coffee 裡有各種人氣甜點。在2015年，我們繼承了德國糕點師卡爾·克特爾的食譜，開設了「克特爾蛋糕工坊」。就位於本店與三条店附近。（此店已於2022.1關閉）

136

第 4 章

好喝的咖啡在京都

探訪 繼承彰郎先生精神的咖啡店

彰郎先生的咖啡人生，
即便在離開Inoda Coffee後，也依舊持續著

常常來訪三条店的記者筑紫哲也先生建議：

「何不把畢生累積的咖啡知識與經驗傳授給其他人呢？」

於是，彰郎先生前後在東京、仙台、德島、香川等全國各地舉辦了咖啡研習會。

並且在協助身心障礙者就業的咖啡店「Lis Blanc京都 中京」進行指導，希望能把咖啡的樂趣傳遞出去。

另外，巡訪一些熟識的咖啡店，也成為彰郎先生生活的一部分。

無論是Inoda Coffee本身，

或是曾經在 Inoda Coffee 積攢經驗，而後自己獨立開業的咖啡店。

還是曾經造訪三条店的，咖啡同業們的店面……。

就算是退休之後，

那些過往建立的緣份，也依舊被滋養孕育著。

珍惜每一位客人，

用心面對每一件事。

在與彰郎先生有深厚緣份的咖啡店裡，

感受到他們繼承了彰郎先生的精神。

來京都若是有機會的話，

不妨來到這裡，

品嚐一杯美味的咖啡。

「客人想喝時，隨時提供熟悉的美味。
我只是用心地製作而已。」

橋本政信 先生

Hashimoto咖啡

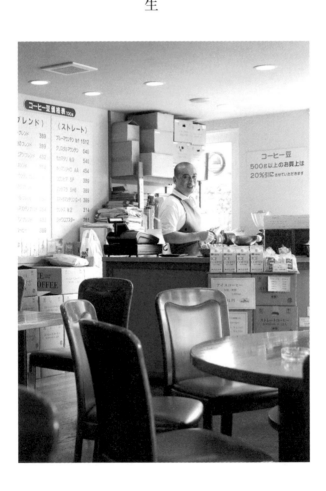

位於京都今宮神社參道旁邊的「Hashimoto咖啡」，由三位出身自Inoda Coffee的成員一起經營。他們分別是，50多歲的橋本政信先生、60多歲的櫻井健三先生、70多歲的角山昭二先生。年齡各相差10歲的三位男士。橋本先生的父親過去也曾在Inoda Coffee工作，是彰郎先生的同事。基於這樣深厚的緣份，彰郎先生特別製作的「彰郎特調（Akio Blend）」咖啡，選在Hashimoto咖啡內進行烘焙。店裡的咖啡每杯310日元，價格非常親民。為了讓客人每天都能享用，Hashimoto咖啡全年無休。喜歡長聊、了解咖啡再購買的客人，或者是早已心有所屬，拿了就結

帳離開的客人……，各種各樣的人們紛至沓來，這間店逐漸在當地扎根。

一間你會希望就開在自己家附近，街角轉個彎就能到的咖啡店。

＊＊＊

我的父親，橋本信一，生於昭和12（1937）年，比彰郎先生小5歲。國中畢業後就在Inoda Coffee工作，我63（1988）年，我20歲的時候，我父親過世了，享年51歲，算是還很年輕的年紀。幸好，先代創業者猪田七郎先生很照顧我，有如父親一般。他問我要不要來Inoda Coffee工作？於是我就和父親一樣，進入了Inoda Coffee。

前後我擔綱了本店的大廳接待、廚

房、以及咖啡烘焙等職務。1998年，角山先生跟我討論說：「要不要我們自己也來開一間烘焙咖啡店？」於是，我們就找來之前已經離職的員工櫻井先生，三個人一起創業。

彰郎先生跟我父親好像以前常常被先代創業者七郎先生訓斥。他們兩個在店裡已經是老員工了，很習慣這種情況。於是就配合著被責罵，好讓其他員工理解先代創業者在意的重點是什麼？保持一種適度的緊張感。一開始先罵彰郎先生，然後是我父親。但說真的，先代創業者雖然很嚴厲，但也是一位非常有人情味、很溫暖的人。我記得小時候過年時，總是會到

他家拜年。當時他住在本店旁邊的木造町家，Inoda Coffee的員工會帶著家人在那裡聚會，一起享用過年應景的「御節料理」，我也總是很期待會拿到壓歲錢。先代創業者每天一定都會親自到店裡。他有一個固定的位置，傍晚時分他常常會在那邊與常客聊天。在Hashimoto咖啡店裡掛著一副很大的畫，那就是同時也身為畫家的先代創業者的作品。這幅作品是在他過世後，留給我們的紀念。

彰郎先生是一位很認真、很可愛的人。常常會做一些搞笑的舉動，帶給周遭歡樂。我在Inoda Coffee工作的期間，很可惜沒能跟他在同一間店共

142

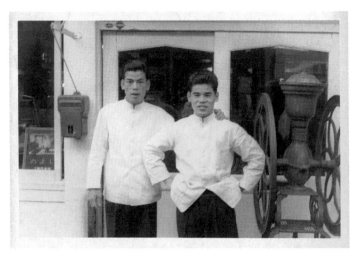

（左起）橋本信一先生與豬田彰郎先生，攝於Inoda Coffee本店前。

事。但我知道他非常重視客人，總是用認真、細心的態度對待每一個人。我想要學習他這種精神，繼續精進、努力。

彰郎先生退休後開始在全國各地舉辦咖啡研習會，他想要製作一種專用在研習會上的咖啡。於是就創造出了「彰郎特調（Akio Blend）」咖啡。Inoda Coffee畢竟是一間大公司，要特別製作這種少量的咖啡豆，在流程上比較麻煩。於是他問我能不能幫他烘焙這種咖啡豆？後來就由我們這裡來製作烘焙。一開始真的只是為了給咖啡研習會使用，結果不知道怎麼著，越來越多人問我能不能分一

スナック

ミックスサンド
ハ　ム　サンド
タマゴ　サンド
ハ　ム　トース
チーズ　トース
トースト

ケーキセット

些給他們品嚐。後來才決定正式販售。「彰郎特調（Akio Blend）」咖啡是以Inoda Coffee的咖啡豆為基礎，再根據彰郎先生的想法進行一些微調。好比說加入一些摩卡咖啡豆之類的。這種調整並不是為了鑽研艱深的味覺，反倒是想要創造出一種、人人每天都能安心享受、穩定的風味。就算天天來一杯也喝不膩，一種經典的味道。這就是我們追求的咖啡。為了邁向這個目標，我們會一直用心地努力下去。我想，我們三個人都有繼承到先代創業者與彰郎先生的精神。

「彰郎特調（Akio Blend）」咖啡的包裝，是由插畫家原田治先生幫我

們設計的。原田先生一直以來都是三条店的常客，也是彰郎先生的粉絲。

他第一次來我們店裡的時候，我們不知道他是誰，他笑著說：「去問問彰郎先生吧。」後來，他便常常光顧我們店，有時候也會跟彰郎先生一起來。某天他說：「我想給彰郎先生一個禮物。」告訴我們他設計了一個包裝。我看了嚇一跳，包裝上彰郎先生的插畫完美地複製了他的神韻。多虧了這個包裝，「彰郎特調（Akio Blend）」咖啡的知名度大大提昇，全國各地都向我們下訂單。

從一開始想要打造一間溫暖、可以靜靜放鬆的咖啡店。抱持著這個想法

走過了20個年頭。雖然我們不是用湯杓，而是使用手沖壺來沖泡。但也是用濾布，一次沖泡7個人的份量。一起創辦這間店的角山先生，在創業之前是在Inoda Coffee擔任文書工作，他和我父親很久以前就認識了，從小就很關照我，像是另一個爸爸一樣。櫻井先生則是在Inoda Coffee工作了25年，在各間分店服務，是專業的咖啡老手。他曾與彰郎先生一起工作、協助他舉辦研習會。是一個很瞭解彰郎先生、很認真的人。我們三人年齡都剛好各相差10歲，合作得很愉快，可能是這樣的年代差剛剛好吧。

至於我們店鋪名稱為什麼會取為「Hashimoto（橋本）咖啡」？因為

他們兩人說，我年紀最輕，可以做最久。考量客人的需求，一步一腳印地努力，這是我們開店的初衷。即便到了今天，我們三人都還是抱持著這樣的心情。

146

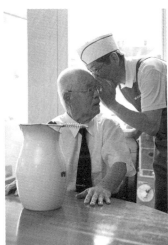
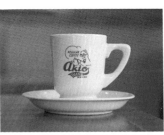

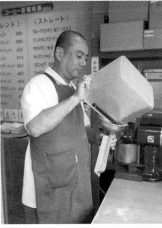
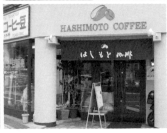

Hashimoto咖啡
（はしもと珈琲）

京都市北区紫野西野町31-1
☎075-494-2560
9:00～18:00　全年無休
「彰郎特調(Akio Blend)」咖啡
可以預約購買來店取貨
http://hashimotocoffee.web.fc2.com/

「真摯地面對所有事物，
就會發現關鍵所在。」

市川屋咖啡

市川陽介 先生

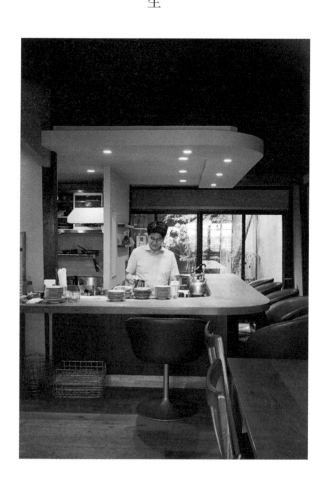

市川屋咖啡的店主，市川陽介先生，在Inoda Coffee工作了18年，2015年自己獨立創業。他將祖父的陶藝工房改裝成一家咖啡店，並開始自己烘焙咖啡豆。每天一早，為了早餐而來的客人們讓店裡頭熱鬧哄哄，為了讓菜單更能有季節感而推出的水果三明治，是人氣商品。所有品項中使用的水果、麵包、培根等，都盡量使用在地食材。除了食物本身的美味與舒適的空間之外，同時也很重視在地的連結。這些想法無疑是受到Inoda Coffee的影響。市川先生開始在三条店打工是1999年，25歲的時候。雖然當時彰郎先生已經退休，但偶爾還是會在店裡遇到，並且一直保

持著交流。

＊＊＊

當我剛進三条店打工，還是一個新人的時候。有一位大叔常常在吧檯附近走動，跟我打招呼攀談。我後來才知道，原來那位大叔就是彰郎先生。當時他已經退休了，但不誇張地說，與他的相遇對我的人生產生了莫大的影響。

剛開始的時候，我被交代的第一項工作就是拖地。但我是個新人，不太清楚流程該怎麼弄，就只好照自己的想法去做。但彰郎先生輕快地走過來對我說：「拖把借我一下。」接著親自示範給我看。可能因此投入了心

情，就告訴我說：「今天我來做吧。」結果他把每個角落都仔細地打掃了一遍。這個舉動在我心中留下了深刻的印象。我至今仍記得，彰郎先生對於工作的認真與執念。

另一件也是我開始工作後不久的事。有一天晚上我吃了糖醋里肌，結果隔天遇到彰郎先生時他就問我：「你是不是吃了有加大蒜的東西？哎呀，這可不太行啊。」接著他不知上哪去拿了能夠保持口氣清新的仁丹回來給我。「這個，含一下吧。」過程中他完全沒有任何責備的言語。自此之後我就沒有再吃有加大蒜的東西了。回想起來，若是那時他對我生氣

的話，也許我還會心存僥倖。覺得不就大蒜嘛，偶爾吃一下沒關係吧。但正因為他如此對待我，才讓我心裡產生了共鳴。

彰郎先生絕不是那種凡事都很靈巧的人。面對客人時，他只是一心一意地努力接待。我想正因為這種特質，大家才會被他吸引。客人都會跟他說「感謝招待」以表達感謝。只要有彰郎先生在店裡，常客們總是會顯露出與平時截然不同的表情。一樣站在吧檯後面，做著相同工作的我，老實說看在眼裡還有點吃味呢（笑）。對於工作，重要的其實不是一定要這麼工作，重要的其實不是一定要這麼做，或者一定不可以這麼做，重要的

150

是心。有想要服務的心意，身體自然就會動起來去做相應的工作，用心意去迎接客人。看著他，我學會了這一件重要的事情。我也立志要像他一樣，用誠心去面對所有客人。

我之所以進Inoda Coffee工作，也是因為未來想開一間自己的店。如果能在一間老鋪咖啡店工作，那一定能學到很多東西。當時的我這麼思量著，腦海中就浮現了Inoda Coffee的名字。大學4年級的時候，我已經拿到一家公司的內定職缺。但總覺得跟自己想要開店的方向相差很遠，於是就往Inoda Coffee投了4、5次履歷，哪怕他們根本就沒有在招募員工。好在

終於讓我磨到了一個面試機會。當時我雖然對咖啡充滿了熱情，不過就連咖啡要加牛奶跟砂糖這種常識都不清楚（笑）。也許會被顧忌，但我還是向面試官傳達了未來自己想要開店的夢想，結果就錄取上了社員。

當我第一次站在三条店吧檯裡面時，我真的很想逃出去（笑），因為被從三百六十度無死角地觀察著。常客們通常不太說話，就只是靜靜地坐著。最初，我被要求記住50位左右的客人。他們對咖啡的偏好、讀什麼報紙、有沒有抽煙、要不要提供煙灰缸……。一開始我在筆記本中畫上他們的樣貌特徵，我看應該畫了有2本左右吧。

三条店的吧檯上，經常坐著各式各樣的客人。能夠跟他們交談，對我來說也是一大收穫。如果手邊的工作結束了，我就會把周圍擦拭乾淨，保持整潔。這也是我在吧檯工作後養成的習慣。

彰郎先生常常來到三条店，他帶我到各處的咖啡店，讓我當助手，一起舉辦咖啡研習會，漸漸地我跟他也就熟悉了起來。

「有你在我就放心了，以後要替我接班啊。」他這麼對我說，讓我心情倍受鼓舞。有關咖啡的沖泡方法，他也會親自示範給我看。一開始先從中央慢慢地繞著圈沖入熱水，最後要用心地收尾……。坦白說，其實沒什麼特別的技巧。如果，做出來的咖啡就是真的很好喝。到底為什麼彰郎先生沖泡的咖啡這麼美味呢？是不是其中加了魔法啊？（笑）。在咖啡教室裡，他教的也都不是什麼特別的技術，但來參加的人最後總是一臉滿足的笑容，離開時也不忘與彰郎先生握手，打招呼說道「請您保重」。他總是用心地面對每一個客人，無論是誰都會被那獨特的人格特質所吸引。作為一位咖啡人，我覺得他完完全全把這條路走得極致與卓越。

在我開店，準備要在自己店裡導入烘焙機時，彰郎先生非常替我高興。

他說：「這樣就不僅是喫茶店了，而是一間咖啡店啊！」。這對我來說是最美好的稱讚。我們店裡共有3種配方咖啡。即便是平常不常喝咖啡的人，我也希望能提供好喝順口的選擇，讓客人們能在這裡享受咖啡的美味。不刻意鎖定特定客群，希望不同世代的人都能在店裡感受到咖啡的美好。這是我的目標。我想，這個想法一定也是受到了彰郎先生的影響。

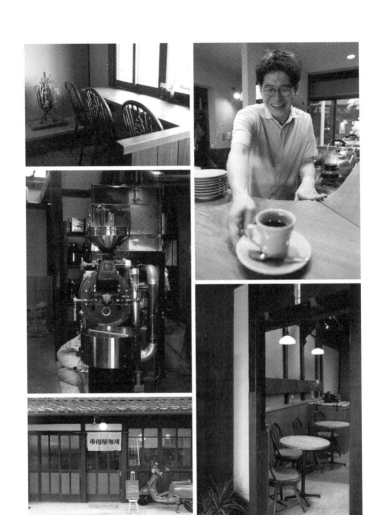

市川屋咖啡

京都市東山区渋谷通東大路西入鐘鋳町396-2
☎075-748-1354
9:00〜18:00 週二、每月第2、4個週三店休

後記

如此回顧了這一生，我再次感受到命運真是一個神奇的旅程。

先是父親過世，之後我跟哥哥分別跟隨兩位叔父，當學徒開始工作。

哥哥在汽車修理店，而我則在咖啡店。

如果當初的選擇反了過來，那麼現在的我就完全不一樣了。

我的人生因咖啡而豐富起來，咖啡伴隨著我，一起成長茁壯。

我常在想，我這一生能夠一直心無旁騖地專注在咖啡上，真是再美好不過的事。

覺得迷惘、覺得辛苦，這種心境我也經歷過好幾次。

然而，之所以能夠沒繞遠路，在咖啡路上一直線地努力至今。

我想那一定是因為先代創業者教會了我很多事，以及人生路上所遇見的人們。

聽著他們的話語與生活哲學，慢慢在我心頭累積成一本「人生的教科書」。

似曾記得，先代創業者對我說過這樣的話：

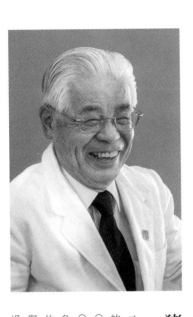

「下次，就換你把這些經驗交棒給年輕人了。」

正因為許多人給了我支持與幫助，這本書才能順利誕生。

即使我到了這種年紀，大家還是如此重視我，讓我感到無比開心。

正因為有這些緣份，我的人生非常幸福。

希望能藉著這本書，回報這些愛與恩情。

各位，真的非常感謝你們。

猪田彰郎 Inoda Akio（1932-2019）

1932年，出生於京都市。1947年，以15歲的年紀，在當時於京都開業的「Inoda Coffee」開始工作。1970年，隨著Inoda Coffee三条店的開業，被指派擔任店長，並負責Inoda Coffee所有咖啡的烘焙工作。退休後，作為一位咖啡職人，在日本全國各地舉辦講座，至今依舊有許多粉絲。晚年則是過著享受咖啡的悠閒生活，於2019年永眠。

157

Inoda Coffee 店鋪介紹

Inoda Coffee三条分店

京都市中京区三条通堺町東入ル桝屋町69
☎075-233-0171
10:00〜22:00 全年無休

Inoda Coffee本店

京都市中京区堺町通三条通下ル道祐町140
☎075-221-0507
7:00〜19:00 全年無休

京都市區還有四条烏丸的四条分店B1、四条分店B2、大丸百貨京都店1F的Coffee Salon分店、清水寺附近的清水分店、京都車站內的Porta分店、八条口分店，以及克特爾蛋糕工坊。

此外，北海道、東京、神奈川、廣島也設有分店。

詳情請參考官方網站：https://www.inoda-coffee.co.jp

＊本書中配合豬田彰郎先生語調，使用「三条店」來表示「Inoda Coffee三条分店」。

國家圖書館出版品預行編目(CIP)資料

京都老店Inoda Coffee咖啡好喝的秘密／猪田彰郎著；黃小路譯.
-- 初版. -- 新北市：大樹林出版社，2024.04
　面；　公分. -- (自然生活；60)
　譯自：イノダアキオさんのコーヒーがおいしい理由
　ISBN　978-626-98295-1-4（平裝）

1. CST：咖啡　2. CST：咖啡館　3. CST：日本京都市

991.7　　　　　　　　　　　　　　　　113001046

系列／自然生活60

京都老店Inoda Coffee咖啡好喝的秘密

原 書 名／イノダアキオさんのコーヒーがおいしい理由
作　　　者／猪田彰郎（口述）
翻　　　譯／黃小路
總 編 輯／彭文富
編　　　輯／王偉婷
校　　　對／12舟
排版設計／菩薩蠻數位文化有限公司
封　　　面／張慕怡

出 版 者／大樹林出版社
營業地址／235 新北市中和區中山路二段 530 號 6 樓之 1
通訊地址／235 新北市中和區中正路 872 號 6 樓之 2
電　　話／(02)2222-7270　傳真／(02)2222-1270
網　　站／www.gwclass.com
E-mail／editor.gwclass@gmail.com
FB粉絲團／www.facebook.com/bigtreebook
總 經 銷／知遠文化事業有限公司
地　　址／222 新北市深坑區北深路三段 155 巷 25 號 5 樓
電　　話／(02)2664-8800　傳真／(02)2664-8801
初　　版／2024 年 4 月

企画・編集	宮下亜紀
聞き書き	内海みずき
デザイン	天池 聖 (drnco.)
写 真	石川奈都子（P2-48、P98、P136、P140、P144-158） 柴田明蘭 (p.157)
写真提供	イノダコーヒ（p.103）
イラスト	原田治
編集担当	村上妃佐子

定價：350元　港幣：117元　ISBN／978-626-98295-1-4　　版權所有，翻印必究

本書如有缺頁、破損、裝訂錯誤，請寄回本公司更換　　　Printed in Taiwan

大樹林學院

www.gwclass.com

最新課程 New！
公布於以下官方網站

大树林学苑—微信

課程與商品諮詢

大樹林學院 — LINE

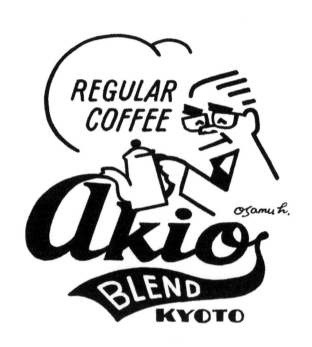